金載民　著／博碩文化、林建豪　編譯

極致的感性

· 花朵這樣拍就對了 ·

博碩文化

極致的感性
·花朵這樣拍就對了·

作　　者／金載民

編　　譯／博碩文化、林建豪

發 行 人／葉佳瑛

發行顧問／陳祥輝

總 編 輯／古成泉

資深主編／宋欣政

出　　版／博碩文化股份有限公司

網　　址／http://www.drmaster.com.tw/

地　　址／新北市汐止區新台五路一段112號10樓A棟

TEL / 02-2696-2869 • FAX / 02-2696-2867

郵撥帳號／17484299

律師顧問／劉陽明

出版日期／西元2012年9月初版

建議零售價／380元

I S B N／978-986-201-651-0

博 碩 書 號／MU21223

國家圖書館出版品預行編目資料

極致的感性：花朵這樣拍就對了 / 金載民著；博碩
文化, 林建豪編譯. -- 初版. -- 新北市：博碩文化,
2012.09
　　面；　公分
譯自：Olivepage's emotional flower photography :
flower photography technic
　　ISBN 978-986-201-651-0(平裝)

1.攝影技術 2.花卉 3.攝影器材

953.9　　　　　　　　　　　　　　101017743

Printed in Taiwan

本書如有破損或裝訂錯誤，請寄回本公司更換

本書擁有不同於
其他書籍的特殊架構

　　本書的作者相當喜愛花朵，為了將感性納入美麗的花朵當中，在經過一番苦思後，親自拍攝花朵，並將過程中的一切心得全都化為文字編著成本書。

1. 本書的內容並非是在說明基本照片理論，而是以實習能拍出讓人感動的照片方法為主，並透過作者經驗拍攝而成的照片來進行說明，為了幫助讀者能夠更迅速理解，同時提供了地點和時間等需要的資訊。

2. 本書的照片是作者非常珍貴的作品，是花費許多時間與努力親自拍攝的照片，為了編著本書，投入相當漫長的時間，以符合情況的條件與設定來進行相當多的拍攝，不只是韓國而已，還有在世界各地親自拍攝的作品。

3. 本書針對近來的趨勢DSLR相機進行了基本說明，內容當中有許多作者主要使用的特定公司品牌的相機與鏡頭的相關說明，但比起裝備，更著重於拍攝感性照片的技術層面。

4. 由於照片屬於藝術的一項領域，沒有所謂的正確答案，作者說的是參考或建議事項，照片說穿了，就是只有自己能夠製作的作品，希望讀者能參考本書，拍攝納入自身感性的花朵照片！

Section 01　序言

1 蘊含感性的花朵照片 007
2 視線的選擇 008

Section 02　為了納入感性而進行的裝備選擇

1 相機的選擇 012
　01 輕便相機 012
　02 無反光鏡式相機 012
　03 DSLR 相機 013
　04 相機的選擇 014
2 鏡頭的選擇 015
　01 廣角鏡頭 015
　02 標準鏡頭 018
　03 望遠鏡頭 019
　04 微距鏡頭 020
　05 特殊鏡頭 021
　　・魚眼鏡頭 021
　　・反射式望遠鏡頭 022
3 工具的選擇 024
　01 三腳架 ... 024
　02 近攝環 ... 025
　03 閃光燈 ... 029
　　・一般閃光燈 029
　　・微距閃光燈 030
　04 直角觀景器 031
　05 濾鏡 ... 032
　　・UV 或保護濾鏡 032
　　・CPL 濾鏡 033
　　・ND 濾鏡 034

Section 03　為了納入感性而進行的拍攝技巧

1 光線的運用 036
　01 順光 ... 036
　02 逆光 ... 038
　03 側光 ... 040
2 曝光 ... 043
　01 適當曝光 043
　02 高色調－曝光過度 044
　03 低色調－曝光不足 046
　04 白色背景 & 黑色背景拍攝方法 ... 048
3 色彩 ... 052
　01 花朵照片與色彩 052
　02 色彩的三屬性 052
　　・色相 ... 052
　　・明度 ... 052
　　・彩度 ... 053
　03 色相環與色相對比 054
　　・類似對比 055
　　・補色對比 056
　04 透過顏色進行的表達 058
　　・紅色 ... 059
　　・粉紅色 060
　　・橘黃色 062
　　・黃色 ... 064
　　・綠色 ... 066
　　・藍色 ... 067
　　・紫色 ... 069
4 光圈 ... 071
　01 光圈數值 071
　　・景深與背景模糊 071
　　・焦點的選擇 072
　02 背景模糊 075
　03 光點 ... 077

CONTENTS

5 快門速度 ... 080
　01 快門速度 080
　02 運用快門速度的拍攝方法 081
　　・呈現拍攝目標 081
　　・呈現背景 083
　　・曝光片焦拍攝 084
　　・相機和鏡頭直接移動的運動鏡頭 085
6 構圖 ... 087
　01 尋找花朵的各種表情 087
　02 角度的選擇 087
　　・高角度 087
　　・平角度 088
　　・低角度 089
　03 配置拍攝目標 090
　　・黃金分割 090
　　・中央配置 093
　　・不規則配置 094
　04 花田與一朵花 094
　　・花田 094
　　・一朵花 097

Section 04　依情況別的拍攝方法

1 季節 ... 102
　01 春 ... 102
　02 夏 ... 104
　03 秋 ... 106
　04 冬 ... 108
2 時間 ... 110
　01 凌晨和早晨 111
　02 中午左右 113
　03 日落之際 117
　04 深夜 119
3 天氣 ... 121
　01 晴天 121
　02 陰天 122
　03 雨天 123
　04 下雪 125
　05 起霧的日子 126
4 地點 ... 127
　01 日常生活中可以輕易接觸的地方 127
　　・自家的花盆 127
　　・街道上的小花圃 129
　　・我們社區的花店 131
　　・公園 133
　02 經常裝飾整理的地方 134
　　・庭園 134
　　・植物園 136
　03 大自然 138
　　・深山 138
　　・原野 140
　　・池塘、湖泊等河邊 141

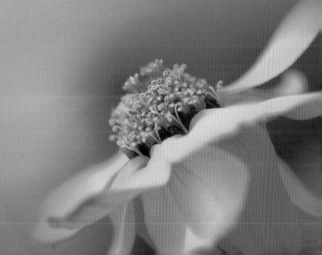

Section 05　數位暗室

1 照片的儲存方法 145

2 程式的選擇 146

　　01 ACDsee Pro 146

　　02 Adobe Photoshop 148

3 Photoshop 編輯 149

　　01 Photoshop Camera Raw 設定 .. 149

　　02 Camera Raw 選單介紹 150

　　　・色溫 151

　　　・色調 151

　　　・曝光度 151

　　　・對比 151

　　　・清晰度 151

　　　・細節飽和度與飽和度 152

　　　・鏡頭校正—暈映 152

4 明亮與華麗的照片 153

5 充滿晚秋氣息的花朵照片 155

6 修改發生偏差的顏色 157

Section 06　結尾

1 納入自己，而非花朵 160

Section 07　附錄

1 近拍常識 .. 162

　　01 近拍 .. 162

　　02 近拍倍率 162

　　03 全片幅和 APS-C 感應器的差異 165

　　04 作業距離與近拍倍率 166

2 微距鏡頭的選擇 169

　　01 一般鏡頭和微距鏡頭的差異 169

　　　・極短的最短焦距與高倍率 169

　　　・近拍時非常卓越的畫質 169

　　　・黑暗的光圈數值 170

　　　・緩慢的 AF 速度 170

　　02 焦距不同而異的微距鏡頭特徵 170

　　　・微距鏡頭的對焦特徵 170

　　03 微距鏡頭的選擇 173

　　　・焦距 30~40mm（APS-C 感應器專用
　　　　鏡頭） 173

　　　・焦距 40~60mm 173

　　　・焦距 90~105mm 174

　　　・焦距 150~200mm 175

3 微距閃光燈拍攝法 176

　　01 微距閃光燈 176

　　　・環狀閃光燈形式 176

　　　・雙頭閃光燈形式 177

　　02 微距閃光燈拍攝法 178

　　　・前方直接調光 179

　　　・直接側面、後面調光 180

　　　・間接調光 183

序言

將感性納入花朵當中，

就會變成一首詩。

現在，

納入屬於自己的感性，

利用照片寫下妳的詩詞吧！

1 蘊含感性的花朵照片

我認為此刻翻開本書閱讀的讀者，應該都曾因為花朵的美麗而感動，為了將花朵賦予人的感動更真實地呈現，才會翻開本書。表達看到花朵所感受到的情感的方法相當多，可以持筆寫詩、也可以利用毛筆來作畫，另外，也能夠利用相機拍攝照片。無論是哪一種方法都好，不管各位選擇何種方法來呈現花朵賦予的感動，只要能夠投入時間、努力，以及擁有出眾的靈感，便能美麗地呈現其面貌。就如同我們替其命名，讓它擁有名字一樣，希望各位也能夠將美麗的感性納入花朵當中，藉此賦予其意義。

本書是為了讓各位讀者能夠更輕易地拍攝花朵而編著的，但是，最重要的並非單純拍攝花朵的方法，而是看著花朵的同時，以自已獨特的創意性定義來呈現那份感動。

我不曾研修過照片或花朵的相關課程，也並非該領域的專家，只是從2006年至今，在網路上發佈了100多篇關於花朵的照片講座與照片，純粹只是將攝影當作興趣而已。因此，我認為自己可以從更接近業餘的角度讓各位理解，同時傳授能更輕易接近花朵的方法。另外，由於書中還收錄了我研究與經歷的花朵相關專業拍攝法，相信對於新手到中級階段的讀者們會有所幫助。

本書適合已經購買相機，對於光圈、快門速度等基本曝光有相當程度理解的讀者，而且是家中至少有DSLR和套裝鏡頭。本書的內容有提到拍攝納入感性的花朵照所需要的各種裝備、該如何拍攝會比較好的技術性層面、以及各種情況的例子。但是，本書提出的例子並不能説是

正確答案，畢竟照片這項藝術當中是不存在著所謂的正確答案。因此，我相信各位參考本書的文字與照片，來拍攝納入自己專屬感性的照片時，可以拍出更多更棒的照片。

納入感動，接下來，我Olive Page將會在一旁如同朋友般，親切地給予指導。

2 視線的選擇

首先，為了讓花朵納入感動，需要改變各位的視線，各位是否曾經在拍攝花朵後，回到家利用電腦螢幕觀看時卻深感失望呢？

▲麥冬─朋友拍攝的照片(理性照片)

有一次我和朋友一起外出，他問我該如何才能拍攝令自己滿意的花朵照片，我將裝有微距鏡頭的相機交給他，然後叫他拍攝三張眼前的花朵，他便一如往常地以俯瞰的姿勢拍攝了左圖的照片。

　　而我同樣也拍了3張照片，就是下面那張照片，各位比較喜歡哪一張呢？朋友拍的照片是一般圖鑑照片，同時也可以說是理性照片。圖鑑照片就像植物圖鑑當中的圖片一樣，是以呈現該類花朵的生態與環境為目的，因此看到照片就要能夠立刻辨識出該類花朵，若是以人來比喻的話，可以說就是大頭照。而比較起來，本人拍攝的照片可以說

▲麥冬—筆者拍攝的照片(感性照片)

是感性照片，感性照片並非以拍攝花朵為目的，表達看到花朵的心情與感動是其終極目標。所以，找出該花朵的另一個面貌是相當重要的領域。

相較之下，拍攝理性的照片會比較容易，因為只要呈現花朵原來的面貌就可以了。

因此，感性的花朵照片必須以各種技術與環境來支援，最關鍵的就是拍攝者需要相當程度的努力。本書談論的就是後者感性的花朵照片，不過並未對以何種方式拍攝的才算是好照片下定論，主要的目的是該以何種視線來觀看花朵。各位在閱讀本書的過程中，將會逐一接觸到相機與鏡頭造成的視線變化、光線的選擇造成的視線變化、以及環境造成的視線變化的相關例子。而我希望各位能夠共同感受此一視線，同時思考該如何將自己的感性與感動納入花朵照片當中。

OlivePage 金載民

為了納入
感性而進行的
裝備選擇

1 相機的選擇

拍攝照片之前，最該先做的就是相機的挑選，雖然目前市面上有相當多型態的相機，我則要以最大眾化的數位相機、無反光鏡式數位相機、DSLR相機為主來進行説明。

01 輕便相機

輕便相機（compact camera）體積小又輕盈，適合新手使用，由於整體來説價格較低廉，具備可以輕易購買得到的優點。近來套用了各種技術，無論晝夜皆可拍出令人滿意的照片，同時也支援拍攝1cm近拍的特殊功能，推薦剛開始嘗試拍攝花朵照片的人。

不過，因為相機的感應器體積小，景深深且失焦的部分較弱，而且只要提升ISO的話，很容易就會產生雜訊，進而造成影像的品質大打折扣。基於此一理由，若是想要進行專業的攝影，推薦使用無反光鏡式相機和DSLR相機。

▲小而輕盈的輕便相機

02 無反光鏡式相機

無反光鏡式相機（Mirrorless camera）是可以更換鏡頭，擁有DSLR感應器的輕便相機尺寸的相機，由於每家公司的定義與型態不同，所以沒有正式統合的定義或用語。不過，因為是去除DSLR中的反光鏡（Mirror）而製成的，所以便稱為無反光鏡式相機。

大部分的無反光鏡式相機都使用和DSLR相機一樣的感應器，不過會去除反光鏡以較小的體積呈現；但是，由於

相機的體積變更，鏡頭理所當然也就要製作專屬的鏡頭。因為是創新格式的相機，能夠使用的專用鏡頭也就比DSLR更少。另外，支援的工具也有限。

無反光鏡式相機的畫質相當棒，目前各個公司同樣也是爭先恐後推出專用微距鏡頭，在拍攝花朵照片時沒有任何不足。加上高級無反光鏡式相機可透過各式各樣的閃光燈與轉接環（adapter）展現卓越的鏡頭擴充能力，日後將會成為取代普及型DSLR的相機。

▲無反光鏡式相機具備小而輕盈的輕便相機的特徵，以及可以更換各種鏡頭且具備卓越畫質的DSLR的一切特徵。

03 │ DSLR相機

DSLR是Digital Single Lens Reflex的縮寫，意思是數位單眼反射式，可以更換鏡頭，是利用內部的反光鏡來觀看取景器的形式。對於拍攝花朵照片來說，可以說是最棒的選擇，可以使用過去數十年間上市的各種鏡頭，也具備能使用所有專業化工具的優點。加上DSLR相機有普及型、高級型，以及輕型與重型等各種選擇。

不過，整體來說，它的體積是這裡介紹的相機當中最大的，若是連同鏡頭購買的話，需要相當龐大的費用。稍有不慎，很可能會因為令人備感負擔的重量與大小，進而造成買了卻不常使用的窘境。

▲DSLR相機可以使用各式各樣專業的鏡頭和工具。

04 ｜ 相機的選擇

那麼，在拍攝花朵照片前，要購買哪一種相機呢？這會因使用者的目的不同而有所差異，如果只是去輕鬆地郊遊或紀錄在家種植的花盆，靠一般的輕便相機就綽綽有餘了。

若是真的想要正式拍攝花朵，但卻對於DSLR相機的重量感到負擔，建議可以使用無反光鏡式相機，想要進行專業攝影的話，理所當然就該使用DSLR相機。

另外我想叮嚀一件事，若是可以的話，嘗試使用每一種相機看看。畫質或功能並非相機的全部，而那也無法拍出好的照片。無論是小相機或大相機，彼此的表達能力都不一樣，若是想要讓各位的照片變得更加豐富，建議盡可能利用多種相機來試著拍攝各種花朵，因為豐富的經驗能夠創造出好的照片是無庸置疑的。

筆者目前主要使用SONY的DSLR a系列的相機，輔助相機則比較愛用SONY NEX無反光鏡式相機，特別是無反光鏡式相機就算裝有鏡頭，由於重量也不如DSLR重，因此非常適合當作輔助用相機使用。

2 鏡頭的選擇

　　DSLR相機最大的優點就是可以更換鏡頭，目前市面上有數量多到令人眼花撩亂的各種鏡頭，既然如此，哪一種鏡頭可以拍出蘊含感動的花朵照片呢？如同前面提過的一樣，蘊含感動的花朵照片是無法用一句話表達的，同樣地，在拍攝花朵時是無法光靠特定的鏡頭來呈現好的畫面。我想建議各位讀者，盡可能使用多種鏡頭，利用各種深具創意性的方法來進行挑戰。拍攝花朵時並不存在所謂的好鏡頭與不好鏡頭，只是隨著花朵的不同、自己的意圖不同會有所選擇而已。剛開始購買相機時，無論是便宜的套裝鏡頭、價格昂貴的鏡頭、經常使用的微距鏡頭、或是不常見的反射望遠鏡頭，各位可以嘗試多種鏡頭，藉此感受每一種鏡頭的風味，從中挑選自己喜歡的鏡頭，然後打造出自己專屬的色彩，透過下列的例子，提前感受不同鏡頭的所呈現的感覺吧！

01 ｜ 廣角鏡頭

廣角鏡頭使用重點

· 比預設的範圍更進一步
· 背景的整理相當重要
· 盡情地使用扭曲

　　廣角鏡頭是指一般鏡頭的焦距低於40mm以下的鏡頭，一般所說的廣角鏡頭是焦距28mm，20mm以下的則稱為超廣角鏡頭。廣角鏡頭可以在一個框架中納入許多畫面，另外，從畫面中央越往周圍移動，拍攝目標看起來就會呈現變長或彎曲等的扭曲現象，只要運用這一點，就可以拍出不同於其他鏡頭的獨特照片。但是該注意的是，由於一個框架中包含了許多內容，會造成畫面難以整理。試著更向前一步，挑戰更加果敢的畫面架構，另外，也可以盡可能利用扭曲，挑戰非現實的花朵照片。

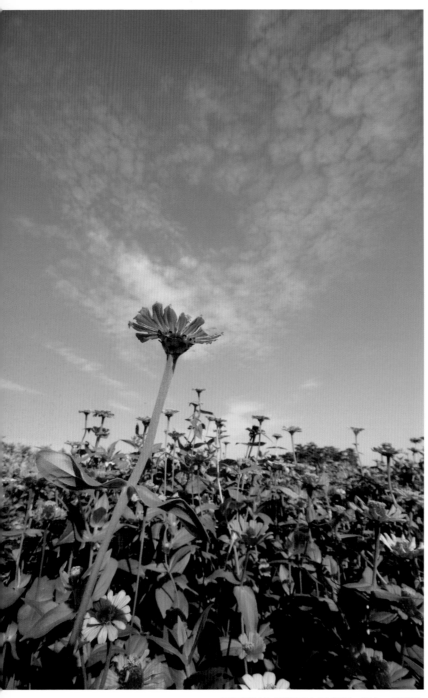

Sony A700,
Sigma 10-20mm F3.5-4.5 ,
F9, 1/125s,
ISO200

Hint

利用廣角鏡頭拍攝百
日菊，但目標的配置
實在太困難，這就是
一次拍攝太多會造成
的問題。

▲百日菊（九里漢江市民公園，下午，晴朗）

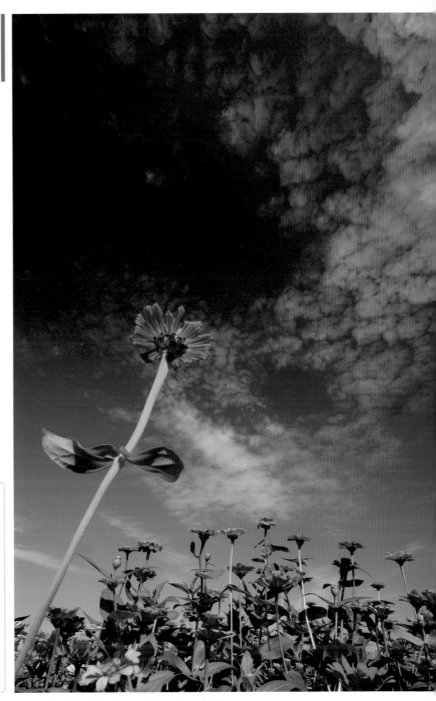

Sony A700,
Sigma 10-20mm F3.5-4.5,
F9, 1/160s,
ISO200
CPL濾鏡

Hint

為了呈現超廣角鏡頭
扭曲的特性，以更低
的低角度進行拍攝，
為了強調天空的對比
而使用CPL濾鏡，蔚
藍天空的背景更加凸
顯花朵的顏色，稍微
更加整頓了一下背景
的花朵來進行配置，
讓視線能夠更集中在
主要目標。

▲百日菊（九里漢江市民公園，下午，晴朗）

02 │ 標準鏡頭

一般標準鏡頭是指焦距40~60mm的鏡頭，此一畫角帶其遠近感和人的雙眼相似，由於在市面上是最多種類的鏡頭，可以輕易購買得到。一般來說，此一範圍的短鏡頭不僅價格便宜，畫質也很好。如果是變焦鏡頭的話，一般24~70mm左右的畫角稱為標準鏡頭。

標準鏡頭在拍攝花朵照片時，可以讓花朵與背景一起呈現，或者是進行特寫拍攝，可以運用在各種拍攝上，而拍攝出來的照片不會有望遠或廣角中產生的排斥感。但是相反地，鏡頭專屬的特色最少，由於拍攝得太安逸，往往很容易拍出枯燥乏味的照片。為了防止此一情況發生，最好能夠慎選拍攝目標。

標準鏡頭使用重點

· 方面使用的畫角
· 自然的畫面
· 更加慎選拍攝目標

▲罌粟花（法國吉維尼，陰天）

Sony A700,
Sigma 18-50mm F2.8,
50mm,
F6.3, 1/400s,
-0.7EV,
ISO200

Hint

法國印象派畫家莫內居住的吉維尼的花田，我相當喜歡莫內的畫，所以早就想來這邊拍攝罌粟花，左側的照片讓我完成了夢想。綠色的平原上開滿了花朵，由於利用特寫拍攝會失去臨場感，於是使用標準鏡頭拍攝。為了呈現猶如莫內在帆布上作畫的樣子，於是便用標準鏡頭打造了此一照片。

03 | 望遠鏡頭

一般來說，焦距70mm以上的鏡頭稱為望遠鏡頭，望遠鏡頭具備卓越的背景壓縮效果與背景模糊能力，望遠鏡頭對於背景模糊的效果特別卓越，如果是具備大光圈的高價鏡頭，可以完美地分離花朵與背景。但是，望遠鏡頭大部分都很大、很重，焦距則是1m以上，需要好的體力與距離感。

望遠鏡頭使用重點
· 卓越的背景壓縮與
 模糊能力
· 妥善調整深度，拍
 攝有專注力的照片

▼ 櫻花（首爾國立顯忠院，清晨，晴朗）

Sony A850,
Sony 85mm F2.8 SAM,
F2.8, 1/400s,
-0.7EV,
ISO200

Hint

為了拍攝春天華麗綻放的櫻花，清晨便去首爾國立顯忠院，這個地方充滿美麗的櫻花，我在上坡的方向發現了延伸排列而成櫻花，於是便小心翼翼利用望遠鏡頭對前方的櫻花對焦，讓背景呈現模糊狀，藉此呈現更加具有立體感的畫面。

04 微距鏡頭

微距鏡頭是指可以將目標放到最大進行拍攝的鏡頭，（不是靠近，而是放大！）相機的感應器能夠呈現的大小稱為近拍倍率[①]，微距鏡頭可以進行1：2的拍攝，最多可進行1：1比例的拍攝。微距鏡頭可以呈現比一般鏡頭更大3~4倍左右的目標，特別是微距鏡頭安裝近攝環的話，就可以拍攝超越常識的巨大影像。

▼非洲雛菊（英國倫敦皇家花園，下午，陰天）

Sony A700,
Sigma 180mm F3.5 Macro,
F6.3, 1/320s,
-0.7EV,
ISO800

Hint

在逛倫敦皇家花園最大的溫室時，我發現了開著雛菊的地方，取出長望遠微距鏡頭選擇了主要拍攝目標與背景，為了讓主要拍攝目標呈現適當的深度，於是嘗試了各種光圈數值，加上背景同樣華麗，且配置得相當簡潔有力。微距鏡頭可以呈現一般鏡頭未能呈現的極細膩的部分。

① 參考附錄近拍倍率

微距鏡頭有各式各樣的焦距，範圍是30mm~200mm左右，相當多樣化。若是用倍率相同的微距鏡頭拍攝的話，就會呈現相同的大小，但是，隨著焦距和光圈數值的不同，背景的模糊與照片的表達力也會有所不一樣。[2]

一般微距會將解析力放大，可校正各種光學的色像差，具備相當卓越的銳利度，因此可以細膩且完美地拍攝小花等目標。另外，為了適合進行手動拍攝，對焦環相當寬且柔軟，設定上運作得相當細膩。但是，上面的特性會導致自動對焦的速度變慢，跟同級的焦距鏡頭比起來，價格算是偏向昂貴。

05 | 特殊鏡頭

❖ 魚眼鏡頭

魚眼鏡頭使用重點

- 可拍攝非現實的照片
- 180度的畫角與極度扭曲、遠近感
- 需要運用扭曲的獨特畫面架構

魚眼鏡頭是超越廣角鏡頭，能夠拍攝廣大範圍的鏡頭。魚眼鏡頭有可以用180度拍攝全體畫面的圓形魚眼鏡頭，以及只能用180度拍攝對角線的一般魚眼鏡頭。魚眼鏡頭會創造出宛如利用魚的眼睛看到的情景，嚴重的扭曲效果與遠近感會讓除了中心以外的部分變長，藉由這種非現實的感覺，讓魚眼相機拍攝的照片能夠賦予不同於其他鏡頭的感覺。不過，由於這一類的照片容易看膩，使用者必須完善地進行構圖與架構。

[2] 參考附錄微距鏡頭

Sony A900,
Sony 16mm F2.8 Fisheye ,
F2.8, 1/250s,
0.7EV,
ISO200

◀鬱金香（韓宅植物園，下午，晴朗）

Hint

魚眼鏡頭可以打造出不同於想像的照片，特別是隨著讓畫面扭曲的方式不同，感覺也會大大地不一樣。上面的照片當中，我將主要拍攝目標配置在前方，讓背景宛如從遠處看地平線一樣，找出彎曲的地方來進行呈現。

❖ 反射式望遠鏡頭

反射式望遠鏡頭一般都是300mm以上的超望遠，同時體積相當小，這是因為其鏡頭內部具備反射式鏡頭的關係。反射式望遠不具備變焦的功能，甚至連光圈都是固定的。因為是超望遠，對於手震相當敏感。但是，鏡頭構造上會形成如同甜甜圈般的光點，可以打造出深具創意的照片。特別是拍攝河邊的花朵，水面反射的同時形成的光點會架構出夢幻般的畫面。

反射式望遠鏡頭使用重點

- 獨特的甜甜圈形狀的光點
- 由於是暗的光圈數值與超望遠，需要三腳架
- 需要慎重地選擇背景

Sony A55,
Sony 500mm F8 Reflex,
F8.0, 1/500s,
-0.3EV,
ISO200

Hint

反射式望遠會打造出
神秘的畫面，宛如背
景浮現著音符，同時
也像是在演奏音樂。
雖然此一鏡頭小而輕
盈，但由於是超望遠
的關係，對於晃動相
當敏感。只要注意這
一點的話，就可以拍
攝出至今從未見過的
全新感覺的照片。

▲忠北槐山（晚上，晴朗）

3 工具的選擇

　　若是準備好相機與鏡頭的話，接下來則需要各種工具，由於工具就如同其字面上的意思一樣，只是作為輔助用的，並非必備的。但若是有工具的話，就可以拍攝出更好、更能呈現出內心感動的好照片。在眾多的工具當中，我要以自己常用的工具為主來進行介紹。

01 | 三腳架

　　從相機發明至今，三腳架一直都扮演著如同經常陪伴在一起的朋友角色，此一體積大且沉重的附件相當難以保管與攜帶。但是，拍攝精密的照片時，一定必須要有三腳架。三腳架大致上扮演兩種作用，首先是防止晃動，進行近拍攝影時，經常都會受到手震影響，此時，若是有三腳架的話，即使是使用慢快門也充分能獲得幫助；另一個作用則是會形成穩定性的構圖，用手拿拍攝的話，往往都會難以多次拍攝相同的畫面。而比起用手拿，利用三腳架可以輕易地固定構圖，不過固定構圖雖然容易，難以變更卻

▲使用三腳架的話，可以設定精密的焦點，防止手震造成的晃動。

是其缺點。像我經常利用各種不同角度拍攝花朵的方式，則不一定需要三腳架，以我來說，在室內植物園、快門速度慢的照片、或是在工作室作業時才會使用三腳架。一般在外面的時候，比起三腳架，能夠自由構圖的手持穩定架（hand held）會更好。

02 | 近攝環

近攝環是拍攝花朵照片時不可或缺的貴重存在，近攝環其英文的意思是指利用Extension Tube幫忙放大的工具。近

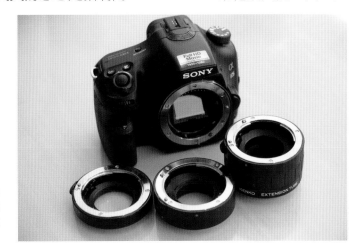

▶ 利用和Kenko Extension tube AF DG.DSLR的卓越相容性來提升鏡頭表達力的重要工具。

▶ 在相機和鏡頭之間安裝近攝環的樣子，讓鏡頭變得更前面，所以能拍攝更大的影像。

攝環是空心的鐵塊，安裝上此一近攝環使用的話，就可以
將目標拍得更大。使用在一般鏡頭的話，就會變成像微距
鏡頭一樣；使用在微距鏡頭的話，就可以獲得更加放大的
影像。

　　近攝環的原理出奇地單純，現在希望各位能夠拆下鏡
頭，然後將其放在前面看，如同平常拍攝時一樣，小心翼
翼地將取下的鏡頭前後移動，驚人的是，鏡頭向前到達特
定地方時便可對焦。只是周圍有雜光進入，導致難以進行
拍攝。將廁所圓筒衛生紙的厚紙板取出，然後用剪刀妥善
剪裁，接著將其放在相機與鏡頭之間，以相同的方法來拍
攝目標。只要適當調整厚紙板與焦距，就可以拍攝出更加
放大的影像，而近攝環的原理就像這樣，它是一種能讓相
機的鏡頭移到更前方的位置，並利用其在特定部分上捕捉
焦點的現象的工具。基於此一理由，使用近攝環的話，就
不會像原本的鏡頭一樣到處都可以捕捉焦點，只有在特定
的部分上才能捕捉到焦點。

　　近攝環的內部是空心，依照近攝環的種類不同，調整
光圈的部分、或是鏡頭與相機之間的數據傳送接點等都會
在不一樣的位置。在此，我將以Kenko的三環一組近攝環為
例進行說明，Kenko的這組近攝環存有相機與鏡頭之間的接
點，透過此一接點，可以傳送AF與其他數據。使用近攝環
的話，捕捉焦點的範圍就會受限，AF並不具太大的意義，
曝光資料傳送後，EXIF與閃光燈拍攝等則可以獲得相當大的
幫助。

Sony A900,
Carl Zeiss Sonnar 135mm F1.8,
1/5000s, F2.8,
ISO200

Hint
卡爾‧蔡司135mm
F1.8 Sonnar鏡頭基本
上具備了卓越的倍
率，但是我卻想放得
更大後進行拍攝。

▲尚未安裝近攝環（忠北槐山，上午8點，晴朗）

Kenko的該組近攝環是由三個架構而成的，分別是12mm、20mm、36mm，這三個可以分開使用，也可以結合起來使用，越長其近拍倍率就會跟著增加。但是，裝上近攝環的話，從相機鏡頭到拍攝目標之間的工作距離（working distance）就會變得相當短，相關的說明將在附錄中進行。

▼安裝Kenko近攝環所拍的照片（忠北槐山，上午8點，晴朗）

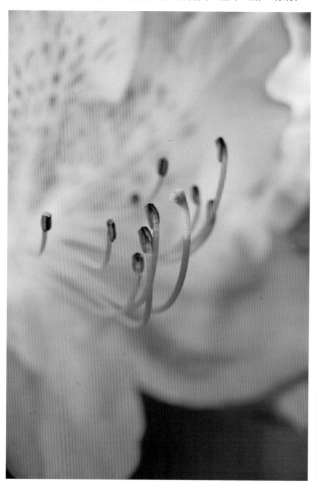

Sony A900,
Carl Zeiss Sonnar 135mm F1.8,
Kenko extension tube 12+20+36mm,
HVL-58AM閃光燈,
1/200s, F7.1,
ISO200

Hint

此為在相機和鏡頭之間安裝近攝環所拍攝而成的照片，近拍倍率從原本的0.25增加到0.7倍，也因為這樣，才得以拍出更加細膩的照片。

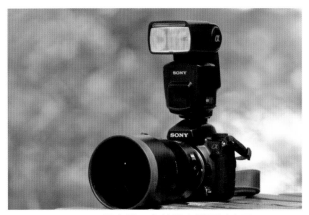

▲SONY HVL-58AM閃光燈，由於閃光燈可以向下10
度左右，近拍時相當有用。

03 | 閃光燈

❖ 一般閃光燈

太陽是最棒的光線，但卻無法隨心所欲操控，所以一般在拍攝時，都會希望自己想要的方向有預期中的光線量，因此閃光燈才會誕生，拍攝花朵照片時，閃光燈也可以進行各式各樣的運用。

▼ 使用閃光燈的照片（忠北槐山，上午9點，晴朗）

Sony A900,
Carl Zeiss Sonnar 135mm F1.8,
Kenko extension tube 12+20+36mm,
HVL-58AM閃光燈,
1/250s, F7.1,
ISO200

Hint

晴朗春天的早上，山石榴羞澀地綻放著，拍攝當時，由於山石榴在陰影下，光線的狀況相當差。我在卡爾·蔡司135mm鏡頭上安裝了近攝環，然後小心翼翼地走向山石榴。接著我調整閃光燈的光量，然後便拍攝了幾張照片。閃光燈的光量太強的話，花朵的閃爍會變嚴重，形成人工且深具排斥感的畫面，因此和自然光的平衡是很重要的。

有些人可能會討厭閃光燈形成的人工感，但只要妥善運用的話，相信一定可以打造出創意性的畫面。

　　我主要在使用望遠鏡頭時會使用閃光燈，如果是一般閃光燈的話，由於在近距離拍攝時，光線的調整會受到限制，運用望遠鏡頭拍攝時可以獲得不錯的結果。

❖ 微距閃光燈

　　閃光燈扮演著使用光線補充的角色，換句話說，當光線不足的時候，閃光燈可以派上用場，特別是等倍拍攝或利用近拍環拍攝時，相當適合用來補充不足的光線。拍攝近拍時，為了確保深度，光圈會縮小相當多，而為了配合曝光，快門速度則會變得嚴重不足。由於在進行近拍時，利用一般閃光燈是有限的，需要能夠給予鏡頭前方光線的微距閃光燈。目前在各家公司當中都有販售專用的微距閃光燈，以我來說，目前在使用Sony的雙燈頭微距閃燈HVL-MT24AM和Metz 環形微距閃光燈15MS-1。

　　基本的微距閃光燈的使用出奇地簡單，將相機設定為P模式，閃光燈則設定為自動的話，藉由TTL曝光，相機會自動捕捉適當的曝光數值。但是，倘若開始對光線的方向進行各種調整的話，最好盡可能使用M模式來拍攝。將相機和閃光燈設定為Manual，然後進行細微地調整，另外，閃光燈形成的光線方向同樣地也不要單純使用直光，妥善運用柔光罩等的話，可以營造出更加柔和的光線。

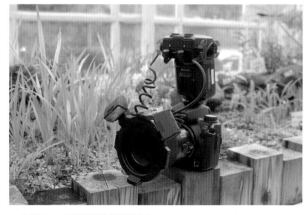

▲安裝Sony雙燈頭微距閃燈（Twin Macro Flash）HVL-MT24AM的樣子，位於前方的發光部可以進行各種方向的設定，可以對想要的方向與光線自由進行調整。

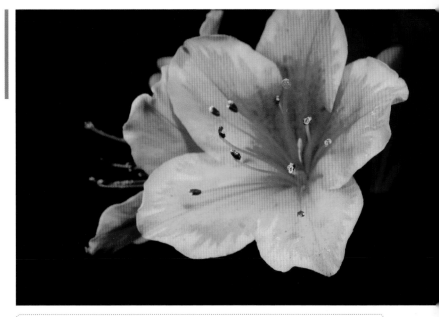

Sony A55,
Sony DT 30mm F2.8 Macro
SAM,
HVL-MT24AM閃光燈,
1/60s, F16,
ISO100,
-1.0EV

▶ 運用微距閃光燈的照
片（忠北槐山，下午
6點，陰天）

Hint

初春的太陽很快就西下了，我平常喜歡去的花店的陽台很快就被黑暗籠
罩，於是我便運用人工光線，為了讓背景變成呈現一片漆黑，刻意縮小光
圈降低曝光。加上雙燈頭閃光燈對上端形成光線，不過也讓左下端形成
光線，完成了一張在黑暗中充滿份量感的花朵照片。

04 | 直角觀景器

▶ Puleme直角觀景器，可進行兩倍放大，以及利用各種角度
拍攝，是拍攝低角度的必需品。

直角觀景器（angle Finder）
是拍攝低角度時相當有用的
工具，安裝在觀景器的此一
工具隨著製造公司的不同，
會有附加的擴大影像或是可
以迴轉進行各種角度的拍
攝。由於一般的花朵都位於
比人的身高更低的位置，若
是有一個直角觀景器，就可
以進行更加多樣化的拍攝。

05 | 濾鏡

若是鏡頭可以安裝濾鏡的話，便可使用各式各樣的濾鏡，在此，我將談論最具代表的三個濾鏡。

❖ UV或保護濾鏡

UV(Ultra Violet)濾鏡是阻隔紫外線的濾鏡，以前使用底片的時期，在使用彩色底片時，眼睛看不見的紫外線對於底片會造成影響，進而導致照片泛著藍光。此時，若是使用UV濾鏡的話，就可以去除此一現象，打造出乾淨的畫面。但是，在數位時代中，由於CCD和CMOS等的電子拍攝面和底片的性質相差甚多，就算安裝UV濾鏡，也沒有多大的意義。取而代之的是，當作保護接物鏡(objective lens)來使用，大家都很愛使用價格便宜的UV濾鏡。這一類的原理對於結果不會造成影響，而且被當作保護鏡頭的保護鏡濾鏡販售當中。兩個濾鏡實際上對於照片不會有太大的影響，但為了保護鏡頭，最好平常要安裝一個。

▲Carl Zeiss的MC保護鏡，是能夠保護鏡頭前面的濾鏡。

❖ CPL濾鏡

　　CPL(Cicular Polarized Light)濾鏡一般稱為環型偏光鏡偏光是指進入鏡頭的光線當中，具備特定方向性的波長往一邊的方向透過的作用。只要使用這一類的偏光效果，便可消除水或玻璃等地方造成的多餘的折射，如果是天空的話，可以改變成更加蔚藍。拍攝花朵照片時，可以讓花朵的照片變得更飽和，偏光濾鏡特別在利用廣角鏡頭拍攝時效果最好。偏光濾鏡發揮最佳性能的時候是光線與拍攝目標呈現垂直的時候，意即，觀看拍攝目標時，太陽位於拍攝者的左邊或右邊的時候。

　　我一般在利用廣角鏡頭拍攝花朵時會積極運用，特別是更加強調蔚藍天空與花朵的時候使用的話，即使不特別使用Photoshop，也可以拍攝感覺濃厚的照片。

▲MATIN公司的PL濾鏡，PL濾鏡是以2個部分架構成的，濾鏡的前面部分可以迴轉，隨著迴轉角度不同，偏光效果也會有所不一樣，隨著情況不同，尋找適當的角度是很重要的。

❖ ND濾鏡

ND(Neutral Density)濾鏡對於照片的變化沒有影響，只有調整光線的光量而已。舉例來說，白天需要較低的快門速度，或者是拍攝溪水或瀑布的水柱時使用。ND濾鏡在濾鏡名字後方寫有數字，以ND2來說，將快門速度降到1/2，ND4則降到1/4，像這樣以2的倍數增加後面的數字的話，安裝濾鏡之前，就會依照數字而減少進入的光線量，意即，倘若剩下的條件相同的話，它則扮演著讓快門速度延長的作用。

▲ 強調運用PL濾鏡的天藍色（英國倫敦皇家花園，下午5點，晴朗）

Sony A700,
Sigma 10-20mm F4.0-5.6,
PL濾鏡,
1/400s, F5.6,
ISO200

Hint

初春的水仙花具有比任何時期都更加濃郁的顏色，我利用低角度將花朵與天空一起納入鏡頭當中，所以在廣角鏡頭安裝PL濾鏡，不僅納入了背景與花朵，同時讓顏色顯得更深。

為了納入感性
而進行的拍攝技巧

1　光線的運用

　　花朵照片有一半的問題就在於如何控制光線，在太陽升起與西下的這段期間，有各式各樣的自然光，同時也有在工作室中進行的人工光等。無論是哪一種光線，確實掌握該光線，妥善套用在花朵上的能力是相當重要的。本篇將要介紹拍攝花朵時，該如何使用這一類的光線。

01 | 順光

Sony A700,
Sigma 180mm F3.5 Macro,
1/2000s, F3.5,
ISO200

◀黃雛菊（忠北槐山，8月，下午1點，晴朗）

Hint

比起戲劇性的畫面，順光更適合用來拍攝靜態、穩定性的照片，因此，畫面容易顯得枯燥乏味是其缺點。在中午拍攝了夏日的黃雛菊，由於陽光從上方向下方直射的關係，讓黃雛菊的每一處都呈現順光的狀態。我利用望遠微距鏡頭將花朵置於右邊，小心翼翼的設定背景，若是拍攝角度和太陽呈現一直線，說不定會呈現更加枯燥乏味的照片。彎腰將目光配合花朵，雖然是以其他黃雛菊當作背景拍攝的順光照片，但畫面整體不至於顯得太無趣，而且呈現相當安定的狀態。

順光是指在光線照射拍攝目標的畫面中拍攝的光線，意即，拍攝者的背後便是光線進入的方向。順光是拍攝花朵照片時最容易的光線，由於陰影並不深，花朵會以平面呈現，雖然不適合華麗的照片，但卻最適合當作紀錄時使用。另外，由於一般都會呈現人們熟悉的樣貌，所以整體顯得會很自然。太陽升起的時間內都存在著一般的順光，可以較游刃有餘地納入光線，但是，因為整體顯得太平凡，作為作品照片使用，似乎缺乏強烈的感覺，而且立體感也不足。

Minolta 5D,
Minolta 18-70mm F3.5-5.6,
1/160s, F9.0,
0.3EV,
ISO160

▼桃花（全北淳昌，4月，上午10點，陰天）

Hint

這是個下著小雨的早晨，雖然擔心短暫的春雨會讓花朵凋謝，不過還是拿起了相機出門，花蕊與花瓣中的水滴全都納入景深當中，為了呈現舒服的畫面，利用順光進行拍攝。

02 | 逆光

　　逆光是指在目標觸及到的光線後方拍攝，逆光是難以駕馭的光線，不同於順光，陰影的偏差相當嚴重，特別是拍攝時發生錯誤時，花朵整體會顯得很暗，和用我們的雙眼看起來會有相當大的差異。由於背景比花朵更亮，若是抓錯曝光，畫面整體會變暗，很容易就變成一張不自然的照片。

Sony A700,
Sigma 10-20mm F4.0-5.6,
1/640s, F9.0,
-0.7EV,
ISO200

Hint

這是完全逆光的照片，中央雲朵顯得有些黑暗的地方就是太陽所在的地方，於是我便決定在如同逆光中的夕陽下打造一張剪影照(silhouette)。首先，我在廣角鏡頭上安裝了PL濾鏡，讓天空的顏色顯得更深，接著去除水面不必要的反射。曝光數值降低後，便形成顏色更深的畫面，為了打造出畫面的結構，於是便開始小心翼翼調整水面和花的位置。然後等待太陽降得更接近山脈，過了一會兒，隨著太陽開始從雲朵間露出光線，相機中的世界也開始呈現完全逆光的狀態。在太陽更深入雲朵與山之間前，我拍了數十張照片，同時選擇了A Cut。

▲蓮花公園(忠北槐山，8月，下午5點，晴朗)

不過，倘若能夠掌握逆光的特性，就可以拍攝出最棒的好光線，逆光一般都是在早上和傍晚時出現，早上10點和下午4點的逆光會讓照片顯得更加豐富。如果是花瓣透明的花朵，會顯得柔和且呈現夢幻般的感覺，環繞在花瓣輪廓的閃爍光芒會帶來極度的喜悅。而太陽剛升起與即將西下之際的光線也會形成輪廓強烈的照片，將曝光配置在背景當中拍攝的話，就會充滿與我們至今所知道的花朵截然不同的神祕，基於此一理由，所以我喜歡進行早晨與晚上的拍攝，因為我喜歡逆光的照片。

▼花圃的人造花

Hint

帶著相機四處徘徊時，無意間發現了人造花，在形成逆光的時刻，人造花成為了我的拍攝目標。

Sony A55,
Sony 100mm F2.8 Macro,
1/160s, F2.8,
1.0EV,
ISO160

◀人造花（忠北槐山，
　5月，下午6點，晴
　朗）

Hint

太陽升起與日落的瞬間真的是相當的短暫，在這種情況下拍攝花朵可以
說是只有做好萬全準備的人才能夠辦到的，當太陽緩緩下降之際，我將
白平衡調整得更溫暖，等待背景畫面充滿光線。稍微提升曝光數值，讓
花朵不至於顯得太暗。相機液晶利用移軸向下調整，透過即時顯示模式
精密地設定焦點，加上開放光圈讓光線能夠更柔和地散開。最後，接受
太陽逆光的花朵散發著夢幻般的氛圍，完成了柔和且溫暖的照片。

03 | 側光

　　側光是指順光與逆光之間的光線，側光有各式各樣的種
類，有從順光與逆光之間中央的側面進入的側光、側光與
順光之間的斜光、側光與逆光之間的半逆光等。另外，隨
著高度的不同，側邊也能分為相當多種類。大部分的側光
可以在上午和下午看到，當太陽開始西斜的話，隨著目標
與我的拍攝位置的不同，可以用各種方式來納入順光、側
光與逆光等所有光線。

特別是上午10點到下午4點之間，由於太陽處於尚未完全西斜的狀態，可以利用各種方式來納入側光。

一般來説，逆光會形成暗沉的影子，同時賦予強烈的感覺；反之，側光位於順光與逆光之間，會讓花朵形成柔和感與立體感。因此，側光不僅能呈現出花朵自然的風貌，也是適合傳達拍攝者意圖的好光線。

Sony A55,
Sony 100mm F2.8 Macro,
1/250s, F2.8,
0.67EV,
ISO100

▼櫻花（首爾銅雀，4月，下午5點，晴朗）

Hint

此一櫻花展現了完全側光的風貌，隨著太陽西斜，照射下來的溫暖陽光讓櫻花顯得更具立體感，右邊的花瓣變透明，左邊則形成影子。中央的花蕊宛如利用3D眼鏡看到般向前延伸，利用微距鏡頭小心翼翼地對花蕊最前端對焦，在櫻花沒有隨風擺動的瞬間捕捉畫面拍攝。

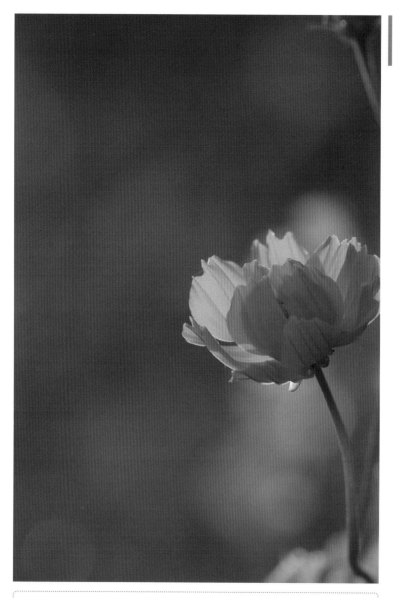

Minolta 5D,
Sigma 180mm F3.5 Macro,
1/500s, F7.1,
ISO400

◀黃色花瓣波斯菊(忠
北槐山，8月，下午
6點，晴朗)

Hint

這是半逆光的情況，假設逆光感強烈的話，半逆光則可以形成立體與較
柔和的感覺。黃色的波斯菊近來在韓國的晚夏到初秋期間都能在河邊輕
易看到，我會挑傍晚太陽西斜的時候，在半逆光的情況下進行拍攝。前
面的花瓣形成影子，後面的花瓣則形成透明狀，整體呈現了花的景深。
背景配置了相同的黃色波斯菊，藉由望遠鏡頭形成柔和的光點，藉此可
以更加強調花朵。

2 曝光

01 │ 適當曝光

　　前面是介紹捕捉哪一種光線的相關內容，接下來則是介紹該如何拍攝該光線的內容，曝光是會讓我們選擇的光線更加豐富、更加正確呈現的方法，請各位現在試著按下相機的+-鍵，然後轉動轉盤，從0開始的刻度越是往+的方向轉，畫面就會變白;越是往-的方向轉，則畫面會變得更黑。

　　雖然我們眼睛的世界是彩色，但相機則是用黑白來觀察這個世界，由於每一種彩色反射的光線程度不同，相機在此一過程中會努力調整出均衡的光線，然後相機所認定的畫面整體的適當水準的曝光數值就是曝光計中顯示的0的數字。但是，此一數值並無法正確地告知一切，因為它只是利用平均數值形成的，因為它會讓黑色變成灰色，白色也變成灰色。意即，相機的眼睛會將白色辨識為18%的灰色。試著尋找周圍完全白色或黑色的物體，將曝光數值調整為0後進行拍攝！

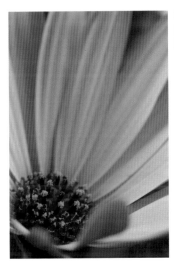
▲適當曝光

▲曝光過度+2.0EV

▲曝光不足-2.0EV

基於此一理由，實際上進行拍攝時，需要調整自己想要拍攝畫面的曝光。

觀察上面的照片，雖然是相同的花朵，但隨著曝光數值的不同，照片的感覺卻截然不同。

觀看書中照片下方的資訊，可以看到和數字寫在一起的EV(evaluation)，而這就是指曝光數值。在此，隨著數字設得越高，就表示會設定得比適當曝光更亮，反之，若是減少的話，就意味著是暗。觀看例照的時候，若是能注意這一點的話，便可知道拍攝花朵時想要呈現哪一種感覺。

02 | 高色調－曝光過度

高色調(High-key)是指強制調整曝光或畫面整體呈現過亮，狹義的高色調是指相機曝光數值的調整，但廣義的高色調則是畫面整體的明暗色調比一般的色調更亮。

Sony A700,
Sigma 180mm F3.5 Macro,
F5, 1/800s,
0.3EV,
ISO200

Hint

高色調的照片適合拍攝白色花朵或背景是白色時使用，上面的照片當中，鳶尾花利用白色單一顏色處理，調整曝光數值可以獲得更加清爽的感覺。

▲鳶尾花（英國倫敦皇家花園，6月，下午3點，陰天）

高色調的花朵照片充滿清澈、明朗與明亮的感覺，但是，景深卻較淺，具有讓人很快就會厭倦的傾向。若是想不到任何例子，就試著想想結婚典禮新娘穿著的禮服，拍攝那種氛圍的照片就是高色調的照片。

Sony A55,
Sony DT 30mm F2.8 Macro,
1/125s, F2.8,
0.7EV,
ISO100

Hint
因為是3月，花朵尚未完全綻放，於是我便去有溫室的昌慶宮，入口旁的槭葉草顯得有些羞澀，為了將此一美麗的花朵與背景的綠色變換為嫩綠色，於是提升了曝光數值。將光圈開放到最大，更加強調畫面中的清爽感。

▲槭葉草（首爾昌慶宮植物園，3月，下午4點，晴朗）

03 | 低色調－曝光不足

　　低色調(Low-key)是高色調的相反情況，指強制調整曝光變得比一般照片更暗，或者降低畫面整體明暗色調來拍攝的較暗照片。低色調的照片很棒、充滿氛圍，同時能賦予強烈的感覺。可以說是觀看一套乾淨俐落的黑色套裝般的感覺。

　　這是拍攝蒲公英的畫面，我個人替其取上了煙火此一名稱，花朵的背後有太陽，為了打造完美的低色調，設定為M模式將光圈縮到最小，然後將快門速度調快。蒲公英的棉花接收光線的同時，讓畫面發亮，其他部分則排列著，呈現了相當強烈的照片。

▼蒲公英（忠北槐山，10月，下午5點，晴朗）

Minolta 5D,
Sigma 180mm F3.5 Macro,
1/3200s, F32,
M mode,
ISO100

Hint

拍攝這一類的照片時必須注意的是，由於相機本身的曝光調整數值有限，需要套用大量的個人經驗與感覺，加上若是直視太陽的話，會有造成失明的危險，盡可能使用ND濾鏡或墨鏡等裝備來進行拍攝。

Minolta 5D,
Tamron 90mm F2.8 Macro,
1/4200s, F4.5,
-2.0EV,
ISO100

Hint

藉由低色調將菊花如同椰
子樹般呈現,這是太陽西
下之前拍攝的照片,降低
曝光數值,讓畫面的細膩
度更具造型的型態。利用
極端的低色調或高色調能
夠以新的方式接近事物,
是能充分表達自身個性的
好方法之一。

▲菊花(忠北槐山,10月,下午5點,晴朗)

04 | 白色背景&黑色背景拍攝方法

　　接下來要認識與低色調和高色調相關的另一項拍攝方法，我剛開始拍攝花朵照片時，最常注意的是背景宛如山水畫一般，以白色處理的照片、或是如同在黑色紙張上畫花朵一般的照片。我進行過許多嘗試，在那之前有一件事卻一直弄不懂，那就是對於曝光數值的相關理解。追根究底，曝光就是相對性的概念，意即兩個明暗形成極度對比的拍攝目標在同一個畫面的話，可以看到一邊會變得更暗

Minolta 5D,
Tamron 90mm F2.8 Macro,
1/640s, F7.1,
ISO100

▲一般曝光的木蘭花（京畿道水源，4月，下午4點，有點雲）

或更亮的現象。也就是說，假設各位想要拍攝的花朵背後有更亮的曝光的話，就會形成白色背景；反之，若是更暗的話，則會形成黑色的背景。當然，最容易的方法是鋪上白色或黑色的色紙，但從大自然當中也充分能獲得相同的效果。

Hint

這兩張木蘭花照片是在相同地點、以相同的木蘭花拍攝而成的，但是兩張的木蘭花所散發的氛圍卻截然不同。不過由於雲朵遮住了部分的太陽，大氣的狀態顯得相當混濁，天空顯得不是很美麗。以上面的照片來說，是直接將天空原來的面貌當作背景拍攝的；下面的照片則是將雲朵加入背景當中，同時提升了曝光數值。基本上，木蘭花與雲朵的情況只要配合適當曝光的話，就會呈現白色，但若是提升曝光的話，就可以拍出具備設計性的白色背景。

Minolta 5D,
Tamron 90mm F2.8 Macro,
1/200s, F8,
1.3EV,
ISO100

▲ 白底的木蘭花（京畿道水源，4月，下午4點，有點雲）

Sony A55,
Sony DT 30mm F2.8 Macro,
1/30s, F3.5,
0.7EV,
ISO200

◀一般背景的藏報春（首
爾大公園植物園，3
月，下午2點，陰天）

Sony A55,
Tamron 60mm F2.0 Macro,
1/1000s, F2.2,
-1.0EV,
ISO800

◀黑色背景的藏報春（首
爾大公園植物園，3
月，下午2點，陰天）

Hint

兩張藏報春同樣是在相同地點與時間拍攝的照片，但是可以看得出氛圍
相當不一樣，首爾大公園溫室植物園的天花板之間透露出光線，映照著
藏報春。在這種情況下以相同的亮度當作背景的話，就可以和上面的照
片一樣，拍出栩栩如生的花朵與背景。不過，如果是像下方照片一樣，
改變拍攝角度，捕捉花朵光線較低、背景呈現影子的畫面，接著將曝光
數值調整為負的，如此一來，背景就會顯得較黑。這張照片的背景若是
用肉眼看的話，只是在一般樹木底下而已，而並非真正的黑色。但是，
若是花朵與背景的曝光差很多的話，隨著明暗的配置位置不同，氣氛也
會截然不同。

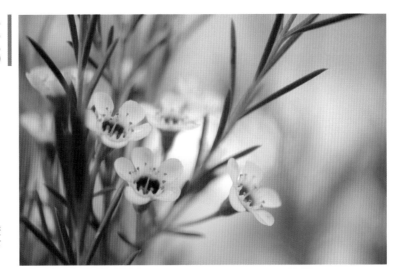

Sony A55,
Sony DT 30mm F2.8 Macro,
1/40s, F2.8,
ISO400

▶近拍未使用閃光燈
（忠北槐山，4月，下
午6點，陰天）

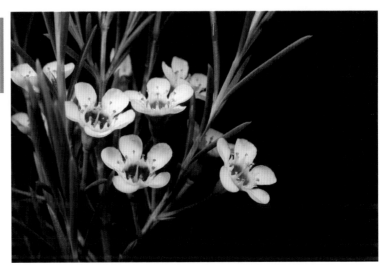

Sony A55,
Sony DT 30mm F2.8 Macro,
HVL-MT24AM,
1/60s, F16,
-0.7EV,
ISO100

▶近拍使用閃光燈（忠
北槐山，4月，下午
6點，陰天）

Hint

有更輕易讓背景變黑的方法，就是使用人工閃光燈，特別若是使用最適
合近拍的閃光燈，就能更輕易進行拍攝。上面的照片是在一般光線下拍
攝的，下面的照片則是利用SONY雙燈頭微距閃光燈拍攝的照片。就如同
前面提過的一樣，拍攝目標和背景其中一個收到過多或過少的光線時，
可以知道只對一邊調整曝光會造成明暗差異嚴重的情況發生。閃光燈會
任意製造出這一類的情況，給予拍攝目標大量的光線，對目標調整曝光
的話，背景自然而然就會變暗。如果是微距閃光燈的話，由於不同於一
般閃光燈，對於花朵等小拍攝目標也會直接給予光線，可以更輕易製造
出這一類的情況。

3 色彩

01 | 花朵照片與色彩

　　花朵照片和某個相當重要的要素有著密不可分的關係，而那個要素就是色彩，在拍攝花朵時，必須特別對色彩多費點心思，隨著主要拍攝目標花朵具備的顏色與背景顏色不同，照片給人的印象也會完全不一樣。由於花朵比起任何拍攝目標都更能鮮明地呈現色彩，所以對於色彩必須要有基本程度的理解。我想要和各位介紹非常基礎，不過卻是不可不知的色彩屬性，同時也會談論實際上的使用、以及關於每一種花朵顏色的表現方法。

02 | 色彩的三屬性

❖ 色相

　　色相就如同其字面的意思是指顏色，紅色、藍色、黑色等的顏色就是色相，在花朵照片中談論我是拍攝哪種顏色的花朵時可以使用此一名詞。

❖ 明度

　　明度是指暗到亮的程度，完全的黑色其明度是0，完全的白色其明度是10的狀態。一般我們拍攝的時候，高色調的拍攝是明度高的，低色調則是明度低的，希望利用這種方式的解釋，能夠幫助各位讀者理解。

▲明度的理解

紅色的光線變少的話，就會變成黑色；光線變多的話，就會變成完全白色。而這一種差異就可以稱為明度。這一類的明度利用調整相機的曝光數值，便可以輕易呈現。

❖ 彩度

　　彩度是指顏色的混濁，意即原來的顏色與灰色之間的變化。隨著彩度越高，就越接近原色，隨著彩度越低，就越接近灰色。拍攝花朵照片時，越是白天拍攝的，其彩度就會越高；多雲等的陰天時拍攝，其彩度便會降低。拍攝花朵照片時，隨著彩度越高，就更能賦予強烈的印象；反之，彩度越低；就能獲得更柔和的印象。

▲彩度的理解

　　從左邊的原色越往右邊的灰色移動，彩度就會變得越低，只要觀看相機內部的色相調整，便可藉由調整彩度數值來進行確認。

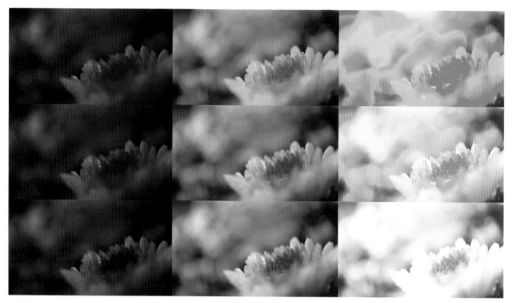

▲明度與彩度的圖表

中央的花朵照片是原始檔案，Y軸是彩度（原始檔案中越往上，彩度就越高；越往下，彩度就越低），X軸是明度（越往右邊，明度就越高；越往左邊，明度就越低）。即使是相同的花朵，由此可知，隨著彩度與明度的不同，感覺會變相當多。

03 │ 色相環與色相對比

色相環（hue circle）是指顏色以圓形的型態呈現，色相環在表達花朵時是相當重要的一項常識，拍攝花朵之前，思考該花朵的顏色，然後試著描繪色相環。只要掌握該朵花的顏色狀況、周圍的顏色狀況，就可以利用更好的方式來表達花朵的顏色。色相環中相近顏色放置在一起的話，就會形成較協調與溫和氣氛的花朵照片；反之，若是另一邊用相反的顏色呈現的話，目標就會呈現強烈的感覺，而這就稱為對比。對比是指色相、明度、彩度等不同的兩種顏色放在畫面時所呈現的效果，雖然對比法有很多種，不

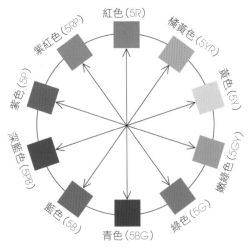

紅色 (5R)

橘黃色 (5YR)

紫紅色 (5RP)

黃色 (5Y)

紫色 (5P)

嫩綠色 (5GY)

深藍色 (5PB)

綠色 (5G)

藍色 (5B)

青色 (5BG)

▲ 色相環

過我想要向各位介紹的是在色相環中可輕易找到的類似對比與補色對比。

❖ 類似對比

類似對比是指從色相環中，以旁邊的顏色為基準來排列顏色，拍攝花朵照片時，若是使用類似對比的話，可以賦予畫面協調與安定的感覺。

▼紅色與黃色的類似對比（忠北槐山，11月，上午7點，陰天）

Minolta 5D,
Sigma 28mm F1.8,
1/50s, F2.8,
-0.3EV,
ISO320

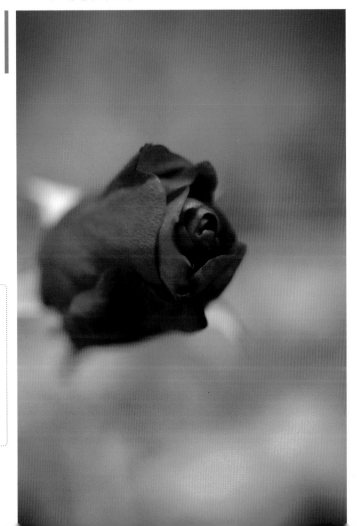

Hint

讓紅色的玫瑰花和黃色的銀杏葉形成協調，藉由溫暖的暖色之間的搭配，得以更加強調畫面的柔和與溫暖感。特別是彼此不同的顏色之間形成的違和感會明顯地降低，讓觀看者能夠更舒適地欣賞照片。

Sony A700,
Sigma 180mm F3.5 Macro,
F5.6, 1/800s,
-0.3EV,
ISO200

▼組合黃色與黃色的類似對比（德國柏林植物園，4月，下午3點，晴朗）

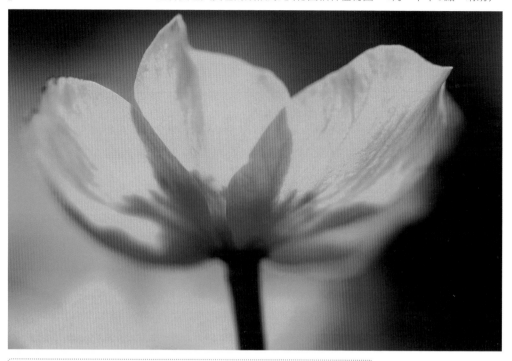

Hint

這次是利用相同色相的類似對比，前面的黃色接收到較多的光線，所以亮度顯得更強烈，背景則是以較深的黃色呈現。即使是類似的顏色，依然能夠在畫面上自然呈現立體感，可以盡情地展現柔和感。

❖ 補色對比

　　補色對比是指從色相環混入反方向的顏色進行拍攝，補色對比可以強調主要拍攝目標，容易給予強烈的印象。特別是拍攝目標具備強烈原色的花朵，當背景使用補色時，便可以拍攝深具力量的照片。

Sony A700,
Sigma 180mm F3.5 Macro,
F5.6, 1/400s,
-0.3EV,
ISO200

▼運用紅色與綠色的補色對比（德國柏林植物園，4月，下午5點，晴朗）

Hint

這是使用紅色鬱金香和綠色背景的補色對比，將花朵配置在一旁，讓背景充滿綠色，藉此可以讓花的型態更強烈，加上藉由色相可以傳達強烈的感覺。

04 | 透過顏色進行的表達

　　各位看到顏色會有何種感覺呢？花朵的顏色單純只是呈現花朵本身的要素，不過對人來説，卻是能夠納入豐富感性，具備奇妙魅力且如同魔法般的存在。接下來，將要思考這一類顏色的感覺與顏色具備的意義，同時了解能夠更加感性的表達方法。

Sony A33,
Sigma 180mm F3.5 Macro,
F3.5, 1/100s,
-1.0EV,
ISO400

▲紅色的石蒜（全北高昌禪雲寺，9月，下午2點，晴朗）

❖ 紅色

　　紅色象徵強烈、富裕，偶爾則是浪漫、健康的活力。因此，紅色系列的花朵比其他花朵更能夠輕易賦予強烈的感覺，拍攝紅色花朵時必須注意一點，由於大部分的紅色花朵其彩度都很高，特別是加上光線連明度都跟著提升的話，顏色會暈開，同時造成畫面的細膩度降低。非得適切地調整可能的光線，並視情況透過相機機身或Photoshop等調整彩度或曝光來進行攝影，而這是相當重要的一環。

▲濃郁的紅色（忠北槐山，8月，下午5點，晴朗）

Sony NEX-C3,
Sony 30mm F3.5 Macro,
F10, 1/320s,
-1.7EV,
ISO200

> *Hint*
> 果敢的降低曝光，宛如集中在花的中央，透過由橘黃色、紅色形成的層次提升專注力，其他部分因為降低的明度而形成非常濃的紅色，進而留下深刻印象。

❖ 粉紅色

　　粉紅色是大自然中經常可見的顏色，看到基本花朵時的
感覺和紅色類似，但是可愛與浪漫的感覺更強烈，加上整
體的彩度比紅色低，具備能更輕易呈現的優點。

Sony A900,
Carl Zeiss Sonnar 135mm F1.8,
F2.8, 1/1600s,
ISO200

▲ 與綠色相當融洽的粉紅色（忠北槐山，6月，下午2點，晴朗）

Hint

為了更突顯粉紅色，利用淺綠色當背景是很重要的，運用大光圈的望遠
鏡頭對花朵進行對焦，讓背景如同融化般柔和呈現，使花朵與背景適當
地達到和諧。

Hint

與綠色非常相襯的粉紅色照片若是順光的照片，那麼粉紅花與淺綠色的協調就
是運用逆光，波斯菊在逆光的情況下，花朵會呈現半透明的狀態，展現美麗的
畫面。我運用此一特性，捕捉了波斯菊的背影，發現深色的葉子變成了淺粉紅
色，後來提升曝光讓它與背景更加融洽。

Sony A700,
Sigma 180mm F3.5
Macro,
F3.5, 1/4000s,
0.3EV,
ISO200

▶粉紅花與淺綠色
　的協調（首爾天
　空公園，10月，
　下午2點，晴朗）

❖ 橘黃色

　　橘黃色整體的感覺類似紅色，但是卻顯得更加安定，具備讓人產生情感的魅力。倘若紅色在你的上方的話，橘黃色則在旁邊，花朵的表達也亦是如此。不僅具備比紅色更安定的色澤，同時在表達顏色時會更容易呈現。

Sony A700,
Sigma 180mm F4.5 Macro,
F4.5, 1/320s,
-1.0EV,
ISO320

▲讓背景變暗，凸顯橘黃色（京畿道水源，7月，下午2點，陰天）

Hint

橘黃色是比紅色更方便掌控的顏色，雖然是個性強烈的清晰顏色，即使依照相機指示的適當曝光數值進行，也能夠輕易呈現顏色。我稍微更加降低曝光數值，讓背景的綠色更暗，使花朵呈現立體感。

Sony A850,
Carl Zeiss 85mm Plannar F1.4,
F2.0, 1/100s,
-2.0EV,
ISO100

▶ 與美麗光點形成和
諧的橘黃色（全北扶
安郡來蘇寺，10月，
下午2點，晴朗）

Hint

在下定決心去的長途旅行當中，相機的曝光計不幸故障了，特別是此一
鏡頭中，若是光圈數值開始超過2.8的話，曝光計就會失去控制。我將光
圈設定為2.0，小心翼翼地將焦點對準森林中一絲光線照耀著的楓葉，在
背景中加入滿滿的光點。才剛成熟的楓葉在陽光的照耀下呈現橘黃色，
同時捕捉到照亮著森林的羞澀情景。

❖ 黃色

　　黃色會賦予動態、光彩美麗的感覺，以花朵來說，黃色
是大自然中最容易發現的存在。拍攝黃色花朵時該注意的
事項和紅色是一樣的，若是拍攝彩度與明度稍微高一點的
黃色花朵，很容易發生顏色暈開的狀況，比起透過太陽直
射光拍攝，建議在有陰影的地方安定地進行拍攝。

▼凝結雨滴的水仙花（全北高昌禪雲寺，4月，下午2點，雨天）

Sony A700,
Carl Zeiss 135mm Sonnar F1.8,
F1.8, 1/2000s,
ISO200

Hint

由於黃色是原色的花
朵，顏色容易暈開，
基於此一理由，混雜
有各種黃色的水仙花
在各方面來說，算是
適合練習的花朵。當
時因為下雨，天氣呈
現陰暗狀，大雄殿旁
的水仙花上凝結著雨
滴，清楚地搖曳著。
意圖性利用明亮望遠
鏡頭開放光圈，然後
小心翼翼地向花蕊對
焦，花蕊對焦後，後
方的葉子背景就如同
油畫般呈現模糊狀。
我讓構圖變得不一
樣，在拍攝幾張照片
後，終於得以拍攝到
最能呈現花朵黃色的
美麗背景。

Sony A700,
Sigma 180mm F3.5 Macro,
F3.5, 1/2000s,
ISO200

▶ 以紫色當作背景的花
朵（首爾天空公園，
10月，下午1點，晴
朗）

Hint

黃色與紫色的花朵美麗地綻放在花壇上，不斷地變換構圖，然後置入和
黃色花朵相同的黃色背景當中，但畫面的顏色顯得太強烈，於是便決定
以隱約的方式呈現。將稍微有點距離的紫色花朵配置在後方，將光圈開
到最大，更加突顯紫色花朵的顏色。

❖ 綠色

　　淺綠色代表著新鮮與新穎，深綠色則會呈現穩定的狀態，特別是綠色對花朵來說是最重要的背景要素。若是綠色背景以明亮的方式呈現的話，那朵花便會呈現充滿活力的形象；反之，如果是深綠色的背景，就可以獲得更深一層的成熟與安定感。事實上，由於淺綠與深綠是會隨著曝光和對比的調整方式不同，而有相當大差異的要素。拍攝花朵的時候，將背景的綠色設定為更加多樣化，對於呈現感性會更有幫助。

▲鮮綠色的照片(日本東京明治神宮，10月，上午10點，雨天)

Sony A850,
Sony 85mm F2.8,
F2.8, 1/60s,
-0.3EV,
ISO200

Hint

颱風來襲的惡劣天氣，由於是長途旅行，因此我只能一邊淋雨來進行拍攝，一邊將相機設定在不會淋雨的位置，同時找尋雨滴閃閃發光的楓葉，為了表現綠色的葉子，將光圈開放到最大，讓水滴呈現圓形，加上稍微降低曝光，讓背景顯得更具景深效果。

❖ 藍色

藍色和綠色同樣都是經常當作背景使用的顏色，若是讓藍色背景與花朵形成協調的話，畫面就會獲得光滑感，進而取得更加突顯花朵的強烈對比效果。

由於藍色花朵並不常見，相當適合賦予觀看者神秘感，伴隨著若是調整紫色花朵的顏色，即使是藍色也可以表現出來。

Sony A700,
Sigma 180mm F3.5 Macro,
F3.5, 1/2000s,
ISO200

▶ 紫色與藍色的交界之間

Sony A700,
Sigma 10-20mm F4.0-5.6,
F8, 1/250s,
ISO200

▲ 藍色天空與黍

Hint

由於能夠讓黍具備的秋天氣息顯得更加深沉，因此沒有比藍色更適合的顏色了，若是背景顯得太淺的話，就無法確實呈現黍的濃郁顏色，安裝PL濾鏡，營造出安定與濃重的藍色背景畫面。

❖ 紫色

　　紫色是一種神祕的顏色，此一高貴的顏色即便是花也依然展現了獨特的洗禮，紫色的特性是同時展現了暖色紅色系與冷色藍色系。多虧這樣，透過明度與彩度的調整，也可以利用紫紅色或藍色來呈現。數位相機在感應器的特性上，在呈現紫色時顯得較為棘手，因此拍攝紫色花朵時，比起自動，利用手動調整白平衡來呈現纖細度會更好。

Sony A700,
Sigma 28mm F1.8,
F2.2, 1/3200s,
-0.3EV,
ISO200

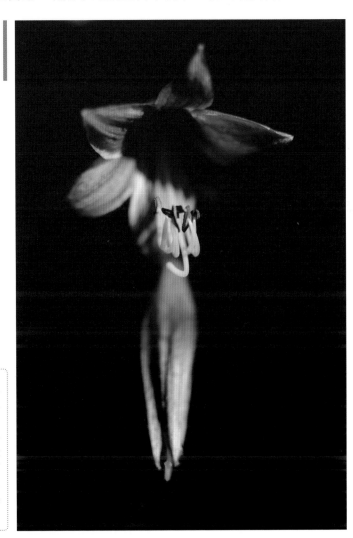

▲紫色百合（京畿道水源，9月，上午8點，晴朗）

Sony A700,
Sigma 28mm F1.8,
F2.5, 1/640s,
ISO200

◀麥門冬（京畿道水源，
　8月，下午3點，晴朗）

4 光圈

　　光圈是決定曝光與景深的部分，光圈數值的調整對於花朵照片來說相當重要，由於它會決定畫面整體的印象，拍攝花朵照片時，必須尋找哪一種光圈數值是每次拍攝照片時必須選擇的要素。本章將會介紹隨著光圈數值的改變，景深與背景模糊會有何種變化，以及相關的拍攝技巧。

01 | 光圈數值

❖ 景深與背景模糊

　　光圈是可以調整景深的一大要素。

　　接下來則要說明下列的兩張照片，這是以法國巴黎聖母院當作背景拍攝的畫面，一邊將光圈數值開放到最大F2.8，另一邊則是F10。從背景當中可以知道，若是光圈開放到最大，背景會柔和地呈現模糊；而光圈縮小的畫面則能讓背景鮮明呈現。

Sony A700,
Sigma 18-50mm F2.8,
50mm,
F2.8, 1/5000s,
ISO200

Hint

開放光圈拍攝的照片，背景呈現模糊，完成了深具立體感的照片。

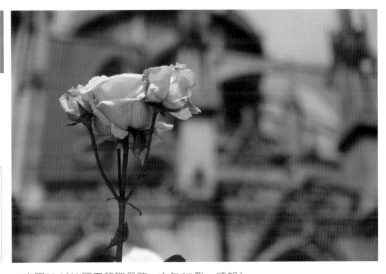

▲光圈F2.8（法國巴黎聖母院，中午12點，晴朗）

對花朵照片來說，光圈的調整扮演著控制景深與背景模糊的作用，景深（Deep of field）是指對焦的範圍，背景模糊是指景深以外的空間。背景模糊一般常用失焦（Out focusing）此一用語來表達，事實上這是錯誤的單字，正確的用語是失焦（Out of Focus＝沒有對焦）。

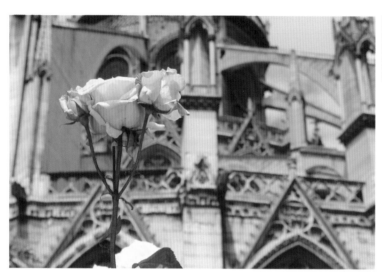

Sony A700,
Sigma 18-50mm F2.8,
50mm,
F11, 1/250s,
ISO200

▲光圈F10（法國巴黎聖母院，下午12點，晴朗）

Hint
將光圈縮小拍攝的照片，背景與花朵沒有分離，緊緊相連在一起。

❖ 焦點的選擇

運用此一景深的話，可以拍攝各式各樣的照片。首先，在讓景深變淺的狀態下，（意即開放光圈數值）可以對特定部分進行對焦，而這稱為選擇性對焦（Selective Focus）。像這樣對特定部分進行對焦的話，則其他部分會形成背景模糊的狀態，對焦的部分會更加突顯，可以呈現美麗模糊的背景。

相反地，也可以對整體畫面進行對焦，而這便稱為泛焦（Pan Focus）。選擇性對焦一般都是對一、兩朵花朵進行對焦，而泛焦則是對畫面的所有部分進行對焦，適合用來拍攝花田或多數花朵的時候。

泛焦的方法是縮小光圈、或者與拍攝目標形成距離，讓景深變深。

例照是在同一個地方拍攝的同一朵花，但卻可以從中發現兩張照片相當不一樣。

Sony A700,
Sigma 180mm F3.5 Macro,
F5.6, 1/320s,
ISO250

▲ 選擇性對焦（Selective Focus）（西班牙巴塞隆納，中午12點，晴朗）

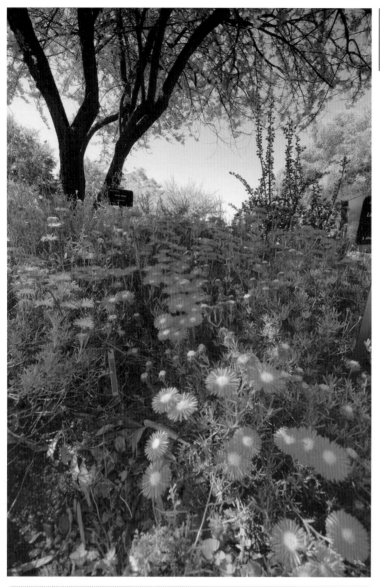

Sony A700,
Sigma 10-20mm F4.0-5.6,
F7.1, 1/60s,
-1.0EV,
ISO200

◀泛焦(Pan Focus)(西
班牙巴塞隆納,中午
12點,晴朗)

> **Hint**
>
> 對花田整體對焦拍攝的照片,完成了從前面到後面都有宛如置身其中的
> 臨場感。

02 | 背景模糊

接著就來了解讓背景模糊的相關技巧，背景模糊就如同前面提過的一樣，是對特定部分對焦，讓其他部分模糊的技巧。特別是隨著對哪一部分對焦、哪一部分模糊的不同，即使是相同的照片，呈現的感覺也會有相當大的差異。

第一張照片是後面模糊，是一般最常使用的方法，也可以說是背景模糊的法則，是一種對前面部分的目標對焦，讓後面的背景呈現模糊狀態的方法。若是像這樣讓背景呈現模糊狀的話，畫面會更加夢幻，同時形成景深。第二張則是與它相反的前面模糊的照片，若是前方模糊的話，就會形成更加卓越的景深。另外，由於並非平常看到的背景模糊，可以感受到獨特的畫面魅力。特別是花朵之間的前方模糊處理得妥善的話，畫面整體就會顯得較為柔和。不過，前面模糊的位置若是不同的話，拍攝主要目標時可能會受到妨礙，必須小心翼翼調整對焦位置。

Sony A900,
Sony 100mm F2.8,
F2.8, 1/2000s,
ISO200

Hint

讓背景柔和地呈現模糊狀，藉此強調前方花朵存在感的背後模糊，利用有景深的空間演出，呈現花朵宛如就在眼前一般的感覺。

▲後面模糊（京畿道龍仁韓宅植物園，下午1點，晴朗）

Sony A900,
Sony 100mm F2.8,
F2.8, 1/2500s,
ISO200

Hint

強調背景，讓前方的
花朵呈現模糊狀，藉
由較不常見的背景模
糊可以演出更夢幻、
更具幻想般的氛圍。

▲前面模糊（京畿道龍仁韓宅植物園，下午1點，晴朗）

Sony A900,
Sony 100mm F2.8,
F2.8, 1/2500s,
ISO200

Hint

同時套用前後模糊的照片，透過前面模
糊，讓畫面整體呈現夢幻般的感覺，藉
由後面模糊呈現空間感。強調了位於中
間綻放的花朵。

▲前後同時模糊（京畿道龍仁韓宅植物園，下午3點，晴朗）

03 | 光點

　　背景模糊其實説穿了就是光點，正確的用語是模糊圈（Circle of diffusion），此一模糊圈聚集起來形成的就是背景模糊，在此，我只針對背景中形成圓狀的光點進行介紹，被稱為光點或散景（Bokeh）的此一現象是源自於點光源。

Sony A700,
Sigma 70mm F2.8,
F2.8, 1/8000s,
-0.7EV,
ISO200

Hint
將光圈開放到最大拍攝成的照片，背景的光點呈現圓形狀。

▲ 圓形光點（京畿道烏山水香氣植物園，下午2點，晴朗）

試著思考映入樹葉之間的光線、或者水面上閃爍的光線，接著請試著拿起相機轉動對焦環，刻意讓它呈現沒有對焦的狀態。如此一來，便能夠看到形成圓形光點的現象。

　　在花照片中添加光點的話，便可呈現夢幻與美麗的感覺，即使是平凡的花朵，若是如同光點般出現在畫面中的話，就可以蛻變成超乎期待以上的照片。

▼有菱角的光點（京畿道烏山水香氣植物園，下午2點，晴朗）

Sony A700,
Sigma 70mm F2.8,
F5.6, 1/600s,
ISO200

Hint

這是縮小光圈拍攝的照片，光點形成菱角，呈現更加堅硬的感覺。

光點隨著光圈的狀態不同，形狀也會跟著改變，要不要再次觀看上面的照片呢？光圈開放到最大，背景是水面，不僅閃閃發光，而且形成了圓圈狀。第二張照片雖然是相同的場面，將光圈縮小2stop，可以看見有角的圓形光圈。一般都比較偏好圓形光圈，因此，各家製造公司在鏡頭上經常都是採用圓形光圈。使用圓形光圈的話，光點會變得更圓，就算只是稍微縮小光圈，也可以營造出更長時間的光點。當然，對於光點形狀的評價與感覺可能會隨著個人而不同，思考該如何控制光圈來打造光圈形狀，將會成為愉快攝影作業的一項環節。

5 快門速度

　　快門速度可以説是相機曝光的軸心，相機是利用一張照片來表達一切的藝術，因此只能呈現出拍下的瞬間而已。宛如時間被定格了一般，就算是拍攝相同的花朵，快的快門速度與慢的快門速度其感覺也會大大不同。

01 | 快門速度

　　隨著拍攝目標的狀態不同，會有其適當的快門速度，舉例來説，若是拍攝晴朗且不會搖曳的花朵，就算快門速度不快，也充分能夠進行表達。但是，若是吹起風的話，若是快門速度比目標移動的速度更長的話，便會留下拍攝目標的殘像。

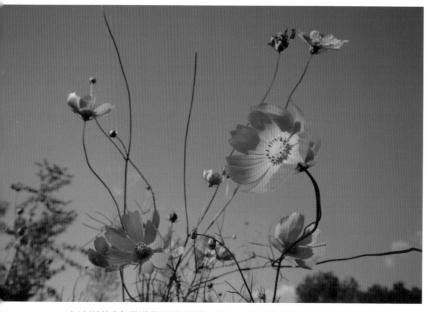

Sony A65,
Sigma 10-20mm F4.0-5.6,
15mm,
F8, 1/160s,
ISO100, PL濾鏡

▲大波斯菊（京畿道楊平洗美苑，下午5點，晴朗）

> ### Hint
> 那是個不停颳風的秋天，大波斯菊配合風不斷地舞動著，我將快門速度調整為1/160s，拍攝了靜止的畫面。

Sony A65,
Sigma 10-20mm F4.0-5.6,
12mm,
F25, 1/10s,
ISO100,
PL濾鏡

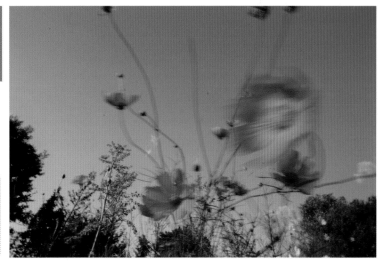

▲大波斯菊(京畿道楊平洗美苑,下午5點,晴朗)

從上面的照片當中,可以看到非常有趣的畫面,一邊是
靜止的畫面,另一邊則是深具動態的畫面,就算是拍相同
的花朵,也能夠獲得截然不同的感覺。

02 │ 運用快門速度的拍攝方法

❖ 呈現拍攝目標

這是拍攝因為風而激烈動彈的目標的方法,延長快門速
度,運用三腳架等固定相機。在該狀態下拍攝因為風而移
動的目標,隨著快門速度越長,殘像就會更長。最好可以
利用不同的快門速度來拍攝多張照片。

Sony A65,
Sigma 10-20mm F4.0-5.6,
13mm,
F22, 0.4s,
ISO100,
PL濾鏡

▼京畿道楊平洗美苑，下午4點，晴朗

Hint

河邊的草叢因為風而不停地搖晃，由於草叢本身並未具備特效，我換成廣角鏡頭讓遠近感顯得更深，降緩了快門速度，由於沒有三腳架，將相機緊貼著身體，然後按下了快門。前面的草叢宛如油畫一般飄動著。

❖ 呈現背景

運用溪谷等以水當作背景的地方是一項不錯的方法，在拍攝目標呈現平靜的狀態下，在背景中加入溪水，延長快門速度的話，便能賦予背景在流動般的感覺。

Sony A700,
Sigma 180mm F3.5 Macro,
F5, 1/40s,
-1.0EV,
ISO200

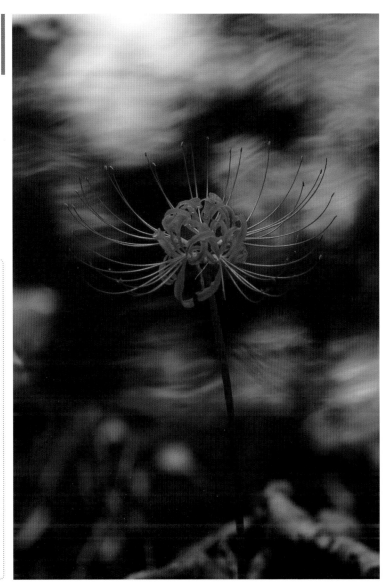

Hint
石蒜是很美麗的花，充滿紅色鮮豔花朵的禪雲寺兜率天每年只要一到秋天，經常都是人山人海。我在兜率天旁發現了獨居一處的花朵，接著便用望遠的微距鏡頭捕捉了花朵，為了讓背景流動的花朵如同雲朵一般呈現，延長了快門速度來進行拍攝。由於降到1/40s以下，連拍攝目標都晃動了，於是便利用各種快門速度尋找可以滿足花朵與背景的基準。

▲石蒜（全北高昌禪雲寺，下午1點，晴朗）

❖ 曝光變焦拍攝

曝光變焦拍攝是變焦鏡頭的變焦環在快門作用的期間瞬間移動拍攝的方法，隨著變焦的方向不同，能夠給予吸入或脫離畫面的感覺。

Sony A700,
Sigma 10-20mm F4.0-5.6,
F11, 1/25s,
ISO100,
PL濾鏡

Hint

在大波斯菊搖曳著的天空公園裡，我想要獲得更有趣的表達方式，於是安裝廣角變焦鏡頭，延長了快門速度，在按下快門的同時進行了伸縮。在拍攝的過程中，最重要的就是尋找適當的快門速度，倘若快門速度太慢的話，畫面整體會晃動；快門速度太快的話，就會失去伸縮的時間。在運用快門速度的方法當中，適當的快門速度會隨著當時的情況，透過各種運用來取得，關於這點，務必要銘記在心。

▲大波斯菊（首爾天空公園，下午1點，晴朗）

❖ 相機和鏡頭直接移動的運動鏡頭

　　運動鏡頭(Moving shot)同樣也會延長快門速度，但是拍攝目標或背景並非進行伸縮，而是要移動相機與鏡頭。迴轉相機或上下左右移動的話，便可以拍出完全超乎想像的照片。

Sony A700,
Sigma 18-50mm F2.8, 50mm,
F5.6, 1/320s,
ISO200

▼法國子爵穀堡，下午1點，晴朗

Hint

子爵穀堡階梯前方的森林中有許多花朵，問題就在於這些花朵全都很矮，而且都是相同的顏色，以至於難以拍攝有重點的照片。

Sony A700,
Sigma 18-50mm F2.8, 50mm,
F22, 1/10s,
0.3EV,
ISO100

▼法國子爵穀堡，下午1點，晴朗

Hint

我果敢地縮小光圈，然後延長了快門速度，由於是白天，於是便設定在光圈允許的範圍之內，並在拍攝的同時，相機往旁邊移動，畫面顯得相當抽象，森林與花朵的顏色混合在一起，同時打造出一張比原來的畫面更令人印象深刻的照片。

6 構圖

01 | 尋找花朵的各種表情

　　尋找花朵表情的方法當中，構圖扮演著重要的角色，因為即使是相同的花朵，隨著在哪一個方向拍攝、配置的背景不同，可以呈現截然不同的畫面。一般的新手容易犯下的錯誤之一，就是每次只在相同的位置拍攝花朵，這次就來介紹，即使是相同的花朵，隨著位置的變化，也能夠拍攝出千百種不同花朵的方法。

02 | 角度的選擇

　　一般拍攝人物照的時候，都會說美臉角度吧？花朵們同樣也有自己專屬的美臉角度，有些花朵要從上方往下拍攝才美麗，有些花朵則是拍攝背影才美麗。另外，除了這一類美麗的外貌，他們能夠擁有的各種感覺會隨著拍攝者具備的創意性目光程度而有所不同。

❖ 高角度

　　高角度（High Angle）在人物照或風景照中無法輕易找到，因為人在拍攝人或風景時，會從自己的目光高度來進行拍攝。但是，拍攝花朵等大部分都位在低於腰部以下的目標時，最常使用高角度。因此，典型照片最容易出現的角度可以說就是高角度。高角度最適合拍攝花朵的生態或外貌，由於是從人的目光來觀看，我們初次看到花朵時最容易獲得感覺；相反地，由於只會出現相同感覺的照片，往往很容易呈現缺乏個性的畫面。因此利用高角度拍攝時，必須更小心翼翼地接近，拍攝出更靠近花朵的感覺。

倘若自己這段期間拍攝的高角度花朵照片都令人不滿意的話，那一定是因為未能更靠近一步的關係。

Sony A700,
Sigma 180mm F3.5 Macro,
F6.3, 1/1000s,
ISO200

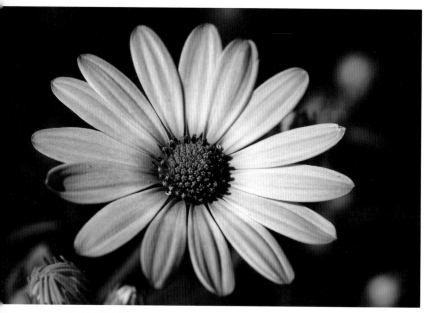

Hint
這是初次見到市場上綻放著花朵時的景色，利用高角度栩栩如生地呈現出花朵朝上綻放的感覺。

▲人的視線所觀看到的花朵（德國不來梅，4月，下午4點，晴朗）

❖ 平角度

　　如果高角度是人的目光高度，那平角度（Middle Angle）就是花朵的目光高度，近來上市的大部分相機的LCD都擁有移軸（上下移動）、旋轉（全方位迴轉）的功能，就算不趴在地上，也可以輕易營造出平角度的畫面。若是沒有這一類的LCD的話，只要使用垂直觀景器便能夠打造出平角度。一般來說，讓人感觸深的照片很多都是從這一類的平角度拍攝而成的，利用平角度拍攝的話，就可以找出我們雙眼先前未能發現的花朵新面貌，同時可以進行各式各樣的背景運用。因此我建議各位在拍攝花朵的時候，先用高角度拍攝全體畫面，然後利用平角度配合花朵的高度，乾淨俐落地處理背景。

Sony A700,
Sigma 180mm F3.5 Macro,
F4, 1/5000s,
-0.3EV,
ISO200

▶ 蹲下看到的花朵（義
大利提佛里千泉宮，
5月，下午3點，晴
朗）

Hint

在人工瀑布底下，被春天的陽光映照著而綻放的花朵，我小心翼翼地蹲
下去配合花朵的高度，然後計算背景的光點，同時仔細地進行對焦。為
了不讓花朵的白色與背景的黑色太強烈，調整了曝光，在花朵與我一致
的視線當中按下了快門。

❖ 低角度

　　低角度（Low Angle）是全新的世界之一，要在比花更低
的角度來拍攝小花並非容易的事情，所以偶爾我會乾脆不
看相機的畫面，將相機放在地上來進行拍攝。利用低角度
拍攝的話，可以納入滿滿的天空，另外，花朵的莖會被強
調，可以詮釋出宛如在花朵森林中攝影般的場面。若是對
於自己先前拍攝的花朵照片感到無趣、平淡無奇的話，就
請試著挑戰此一低角度的世界。

Sony A700,
Sigma 180mm F3.5 Macro,
F5.6, 1/250s,
-0.3EV,
ISO400

◀利用低角度拍攝花朵
的背影（法國吉維尼，
6月，下午3點，陰天）

> **Hint**
>
> 尋找新世界的方法出奇地單純，安裝相機的垂直觀景器，然後配合花朵的
> 高度來降低身體的高度。然後找出花朵背後的新宇宙的造化，向中央延
> 伸的花朵的莖與花萼，以及如同噴泉般伸展的花瓣，設定曝光數值，讓這
> 一切能夠更加和諧，將花萼配置在中央，不僅占據了整個畫面，同時還呈
> 現了深具均衡感的世界。

03 | 配置拍攝目標

❖ 黃金分割

　　黃金分割是指人看著畫面時感覺最舒適的構圖，不只是
美術和建築而已，在照片中也通用的此一方法讓花朵位於
畫面的1/3的位置，利用黃金分割拍攝的照片具備安定感，
對於一般構圖來說，一向都能保障成功。

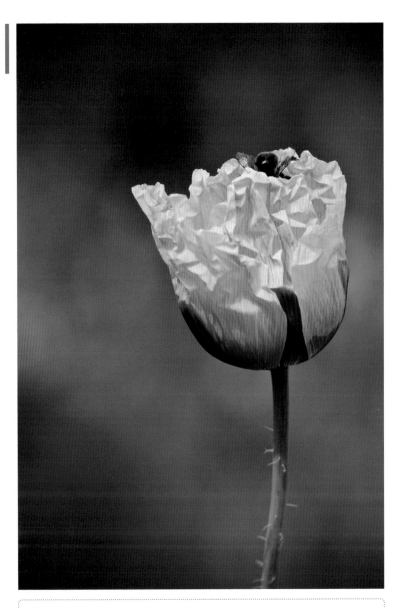

Sony A700,
Sigma 180mm F3.5 Macro,
F5.6, 1/640s,
ISO200

▶ 安定配置的黃金分割
（法國巴黎吉維尼，6
月，下午4點，陰天）

> **Hint**
>
> 蜜蜂可愛地露出屁股，然後進入忘我的境界衝向花朵當中，有著如同紙
> 張般質感的嬰粟花，形成了粉紅色與紫色的美麗色相調和。好，接下來
> 就來分析此一畫面，將花朵配置在畫面右邊1/3的位置，而莖則由下往上
> 延伸。由於花朵賦予的感覺和背景空白處搭配得恰當好處，照片呈現了
> 一股舒適的安定感。

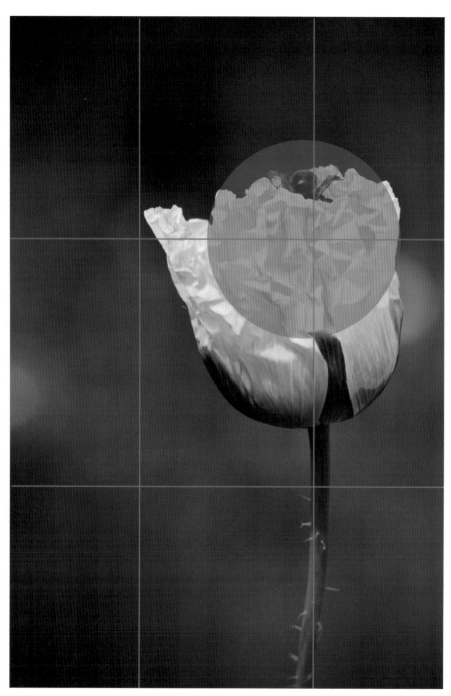
▲ 黃金分割構圖

❖ 中央配置

　　中央配置是一項真的很困難的構圖方法，若是稍有不慎，會變成模稜兩可的畫面。但是，若是放大配置的話，則可以形成左右對稱，畫面充滿景深。使用中央配置的時候，如果是拍攝菊花等左右對稱的花朵，建議以近拍花朵一部分的方式來進行。

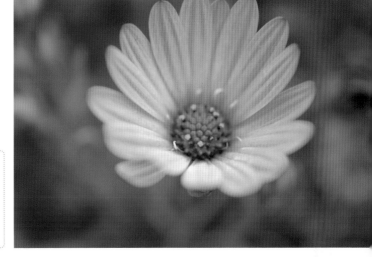

Hint

雖然花朵配置在中央，但卻顯得不自然，特別是背景太雜亂，導致無法將注意力放在花朵上！必須快點改變花朵的配置。

▲ 從遠處看到的中央配置

Sony A55,
Tamron 60mm F2.0 Macro,
F2.0, 1/100s,
1.7EV,
ISO125

Hint

更進一步靠近利用高角度拍攝的花朵，找出隱藏在花朵中央的大波斯菊，然後果敢地向花朵的中央靠近，接著將花蕊置於中央，讓整個畫面呈現出由內向外延伸的狀態。就這樣，原本毫無秩序的花朵照片轉換成畫面如同被吸入一般，專注力高的照片。

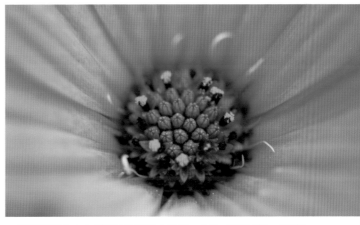

▲ 填滿畫面的中央配置（首爾駱山公園，4月，下午5點，晴朗）

❖ 不規則配置

　　照片是藝術，藝術並不存在著所謂的正確答案，因此，不需要執著於定型化的框架，打破配置花朵時需要放在特定部分才能拍出好照片的想法，尋找自己專屬的構圖，這是因為真正的名作源自於超越一般想法的創作。

04 | 花田與一朵花

　　要拍多少花朵就如同是在拍攝人物照的時候，要選擇獨照或拍團體照一樣。拍攝獨照的話，可以讓人專注於一朵花上；拍攝團體照的話，則可以打造整頓過的融洽感。

❖ 花田

　　為了拍攝花田，需要更加冷靜觀察拍攝目標的專注力，看著開滿花朵的花田，在被喜悅喧染的氣氛當中按下了快門，等到回到家利用電腦螢幕觀看時，卻不禁感到失望。因為那美麗的豐盛感全都消失殆盡了。

　　當我們在觀看花田時，雖然十分豐盛，但是實際拍攝時，必須從眼中只取出獲得感動的地方，因此才會需要冷靜的觀察力。

▼ 未經整理的花叢

Hint

到達香草庭園後，發現薰衣草和黃雛菊美麗地綻放著，帶著喜悅的心情手忙腳亂地按下快門，往往都會拍出如左圖令人匪夷所思的照片。

Minolta 5D,
Minolta DT 18-70mm F3.5-5.6,
F10, 1/160s,
ISO100

▶ 整理安定後，讓鏡頭
前的花朵全都變成主
角（忠北槐山，7月，
下午3點，陰天）

Hint

好，接下來就來稍微整理一下心情，然後嘗試拍攝照片，使用變焦鏡頭對
花田的特定部分進行取景，先逐一排除花田中混亂的部分，接著按下快
門來拍攝想要的景色。前面的部分是滿滿的黃雛菊，後面的部分則是紫
色的薰衣草。

Sony A700,
Sigma 180mm F3.5 Macro,
F4, 1/1000s,
ISO200

◀在花叢中強調一朵花
（德國柏林達倫植物
園，4月，下午4點，
晴朗）

Hint

拍攝花田有另一種方法，倘若前面的方法是強調整個花田的話；反之，則
有讓其中一朵花成為主角，而其他花朵則成為配角的方法。

上面的照片當中，對於前方的鬱金香進行對焦，剩下的花朵則呈現背景
模糊的狀態，透過此一方式，可以盡情地呈現花田賦予的景深與色相，同
時，透過主角可以利用畫面的緊張感牽引出更高度的專注力。

❖ 一朵花

一朵花可以説是和背景之間的搏鬥，為了呈現花朵的表情，必須盡可能讓花朵與背景的顏色形成融洽，最重要的是在背景中讓花朵獨處一處。

■ 乾淨的背景

使用望遠鏡頭的話，便可打造出一個美麗與乾淨的背景，沒有比這更適合呈現花朵的方法了，許多花朵攝影師為了強調花朵，盡可能利用單色或漸層來呈現背景。

▼乾淨俐落地整理背景（首爾仙遊島公園，8月，下午4點，陰天）

Sony A330,
Carl Zeiss Sonnar 135mm F1.8,
F2.2, 1/400s,
-0.7EV,
ISO100

Hint

剛要開花的脈耳草散發一股奧妙的姿態，同時呈現了S型，讓花朵與相機呈現水平後對焦，利用明亮望遠短鏡頭仔細地對準焦點，同時固定背景。利用取景器確認黃色與綠色柔和呈現漸層的部分，進而強調花朵的型態。

■ 裝飾

也有在花朵的背景中加入其他花朵的方法，在稍有差錯
就容易變單調與孤獨的畫面中加入其他花朵，藉此可以添
加更多的活力。但是，在這種情況下，擔任配角的花朵很
容易就會搞砸主角的氣氛，所以在最融洽的地方加入是重
要關鍵。

Sony A700,
Sigma 180mm F3.5 Macro,
F5.6, 1/320s,
0.7EV,
ISO250

Hint

拍攝一朵花的時候，若是在
背景中添加相同種類的花
朵，在畫面中便會形成模
式，同時能拍出不至於太枯
燥無味的場面。在背景中連
續配置如同美麗光點般的型
態花朵，藉此可以更加強調
畫面的景深。

▲添加相同種類的花朵當作輔助所拍成的照片（德國柏林達倫植物園，
　4月，上午11點，晴朗）

■ 和昆蟲一起拍攝

花朵與昆蟲可以説是不可分離的關係，偶爾比起拍攝花朵，拍攝蝴蝶或蜜蜂會更加有趣。

▼花與蝴蝶（法國巴黎吉維尼，6月，下午1點，晴朗）

Sony A700,
Sigma 180mm F3.5 Macro,
F4.5, 1/250s,
-0.7EV,
ISO200

Hint

為了拍攝蝴蝶與蜜蜂，最好能做好記憶卡會拍滿的心理準備，由於昆蟲的速度很快，再加上體積小，因此無論是對焦或捕捉快門速度都不容易。先設定為連續拍攝模式，建議比起光圈優先模式，試著利用快門優先模式會比較好。若是沒有特殊的照明系統，最好在光線乾淨的時段進行拍攝，思考花朵與蝴蝶的整體構圖也是很重要的，抱持確實拍攝的想法，然後以連續拍攝的方式進行會更好。

運用望遠的微距鏡頭拍攝了停留在石竹花的蝴蝶，為了拍攝這張照片，先將焦點對準石竹花，然後靜靜等待蝴蝶飛到花朵上。等了10分鐘左右，蝴蝶終於飛到花朵上了，於是利用事先調整的對焦與連續拍攝納入了蝴蝶與花朵，而其中一張便是右邊的照片。

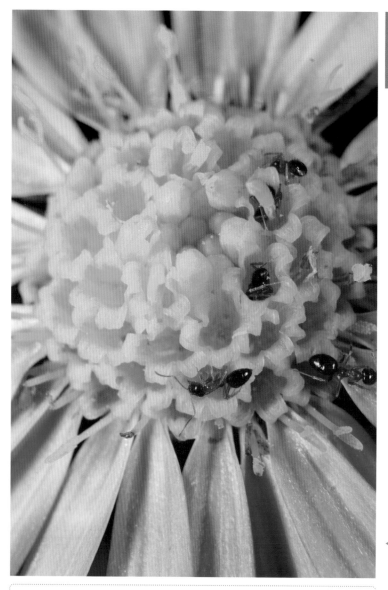

Sony A700,
Sigma 70mm F2.8 Macro,
Kenko近攝環,
Metz 15ms-1 Macro Flash,
F13, 1/125s,
ISO400

◀花與螞蟻（京畿道烏山
　水香氣植物園，9月，
　中午12點，晴朗）

Hint

偶爾，拍攝肉眼難以發現的昆蟲也是相當有趣的，仔細觀察花朵的話，便
能看到大量的螞蟻與蚜蟲。為了拍攝宛如進入花朵洞穴中探險的螞蟻，
需要微距鏡頭、近攝環、以及充分的景深。

上面的照片看起來就像是螞蟻在進行洞穴探險一般，我準備了近攝環與
微距閃光燈後，在充分縮小光圈後，於是非常靠近地拍下了螞蟻們的冒
險。

依情況別的
拍攝方法

　　倘若想要拍攝瀰漫季節香氣的花朵照片，就必須勤勞一點，拍攝花朵照片時，若是自己的腳步依然停滯不向前，就會難以向前更進一步，每逢換季的話，就要到戶外去按下快門，然後試著納入每次換季時變得不同的花朵魅力。

01 | 春

　　春天是一年中能夠看見最多花朵的時候，整個冬天都蜷縮在一起的花朵們，從 3 月初開始就不斷地綻放，在適合拍攝照片的天氣，拍攝各式各樣的花朵後，經常都會讓人忘了時間的流逝。春天的天氣變化多端，而且充滿沙塵暴等許多變數，因此最好能夠挑選好的天氣來進行拍攝。

Sony A900,
Carl Zeiss Sonnar 135mm F1.8,
F1.8, 1/6400s,
0.7EV,
ISO200

◀綻放之前的嬰粟花（忠北槐山，5月，下午2點，晴朗）

Hint

嬰粟花是負責春天尾聲的花朵，從 5 月開始綻放的嬰粟花可以利用各種方式來拍攝，但今天我想要拍攝嬰粟花的另一種面貌。仔細觀看上面的照片，可以發現相當有趣的配置，最左邊是尚未開花的嬰粟花，中間則是正開始開花的嬰粟花，最右邊則是渲染成一片紅的嬰粟花，加上開放望遠鏡頭的光圈，讓畫面呈現更上一層樓的感性。

Sony A700,
Sigma 180mm F3.5 Macro,
F4.5, 1/1250s,
0.3EV,
ISO200

▶蘊含春天活力的番紅
花（英國倫敦皇家花
園，3月，上午10點，
晴朗）

Hint

番紅花是春天的傳令使，早春最快綻放的嬌小、美麗的花朵，外觀看起來就像是純白的紅酒杯一樣，是非常適合與綠色的春天氣息一起拍攝的好題材。為了將這朵花的香氣一併納入，我試著思考顏色與背景模糊的搭配。首先，讓花朵前面部分的草地呈現模糊狀，背景的深綠色則處理為後方模糊。對3朵花朵最前方的那一朵進行對焦，曝光設定為+0.3，讓畫面整體的華麗感更加顯眼。就這樣，番紅花散發著春天溫暖與美麗的香氣。

02 | 夏

　　夏天拍攝花朵是與自己之間的戰鬥，由於夏天濕熱，在拍攝花朵的過程中，很容易就會耗盡體力。特別是背著多種裝備的話，情況就會變得更加嚴厲。加上在野生的環境中，蟲子或蚊子等各種昆蟲也是會導致拍攝困難重重的眾多要素之一，但是夏天的強烈太陽卻相當適合拍攝鮮明的照片，由於夏天綻放的花朵強韌且印象深刻，是絕對不能錯過的季節，千萬要銘記在心。

Sony A33,
Sony 30mm F2.8 Macro,
F2.8, 1/400s,
-0.3EV

▼綻放在溪谷中的金針花（忠北槐山，7月，上午11點，陰天）

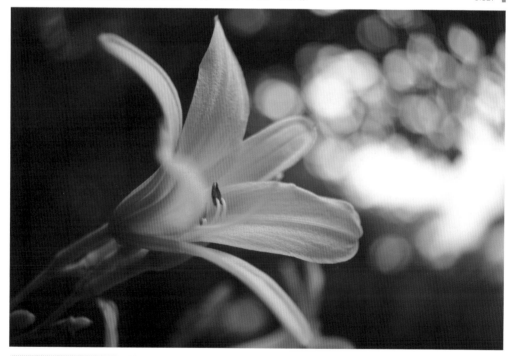

> ### *Hint*
> 我住的地方不遠處有一個一般人很難靠近的巨大溪谷，這個地方自然地生長著各式各樣的花朵，而其中，我最喜歡拍攝夏天時會大肆綻放的金針花。因為一般野生花朵如同手指般嬌小，不過金針花的體積與顏色卻很華麗，可以用各式各樣的方式來呈現。為了更感性地表達此一金針花，在背景中加入了光點，為了更上一層樓地強調花朵的黃色，將曝光設為-0.3，讓背景變得更加穩重。

Sony A700,
Sigma 180mm F3.5 Macro,
F5.6, 1/400s,
-0.3EV

▼在強烈光線中，鮮明呈現的銀蓮花（法國吉維尼，6月下午2點，晴朗）

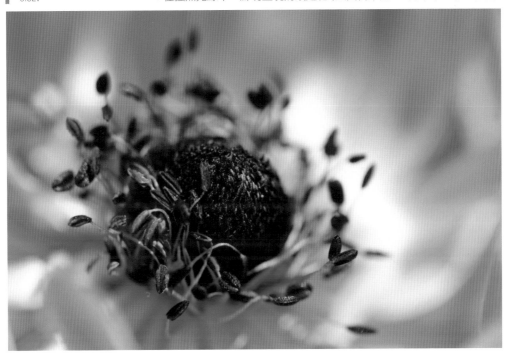

Hint

這張照片的銀蓮花只有對焦的部分鮮明呈現，這是因為接受強烈的陽光，對比大幅度增加的關係。
在夏日陽光下進行拍攝的話，雖然看起來會比平常僵硬，但相反地，卻能夠獲得極度鮮明的照片。

03 | 秋

　　秋天和春天一樣是非常適合拍攝照片的季節，由於氣候涼爽、天空的光線透明，無論是在哪一個時段進行拍攝，都能拍攝出相當棒的照片。加上11~12月之間的晚秋，更是能夠拍攝出深具季節感的照片，因為這是花朵生命走到盡頭的時期，所以可以納入寂靜的感覺。拍攝所有綠色生命被渲染成一片灰色與褐色時，就如同靜悄悄地待在一旁觀看它們正走進該年度的尾聲一樣。

Sony A33,
Sigma 180mm F3.5 Macro,
F3.5, 1/400s,
-1.0EV,
ISO400

▲ 強調綠色與紅色的對比的石蒜（全北高昌禪雲寺，9月，下午4點，晴朗）

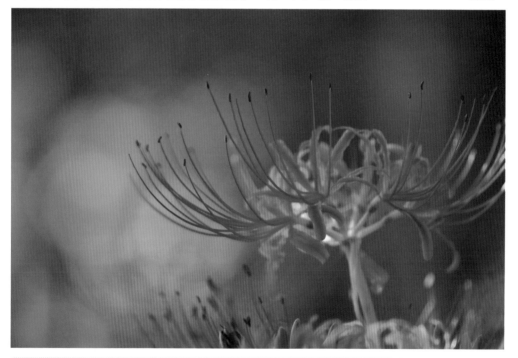

Hint

秋天可以拍攝的照片相當多，我從來不曾找過像石蒜這樣充滿秋天氣息的花朵，此一紅色花朵是相當適合呈現強烈感的題材。該小心的是，若是調整為適當曝光的話，可能就會失去原有的鮮艷顏色。拍攝這種鮮艷原色的花朵時，最好能夠降低曝光，加上為了更加強調色彩，讓背景變成明亮的綠色，藉此可以讓花朵具備的新鮮感與季節感更上一層樓。

Sony A700,
Sigma 180mm F3.5 Macro,
F8, 1/125s,
ISO800

▶ 走向盡頭的番紅花（忠
北槐山，11月，雨天）

Hint

這是一個晚秋下著雨，氣氛顯得相當憂鬱的一天，這種日子可以充分將
該氛圍納入相片當中，於是便拍攝了宛如就要凋謝般的花朵。如果春天
適合拍攝花朵新生命的朝氣，秋天則可以拍攝截然相反的感覺。在相機
的設定中，刻意降低彩度，盡可能營造出花朵帶來的淒涼感，就能獲得
更好的結果。

04 | 冬

　　冬天對拍攝花朵的作者們來說，是一個相當殘酷的時期，寒冷的戶外不僅讓拍攝條件變得更加惡劣，而且也難以找到帶著開朗笑容的花朵。但是，在溫室或花店等管理四季花朵的地方便能輕易找到。另外，拍攝累積在雪中的花朵們的痕跡、或者拍攝草或果實等也是好方法。帶著尋找寶物的心情，再次去這段期間曾經去過的地方，如此一來，便能夠找到該地方不同以往的魅力。

Sony A700,
Sigma 180mm F3.5 Macro,
F5.6, 1/2500s,
ISO200

▲ 堆積著雪的葉子（芬蘭，2月，下午2點）

> **Hint**
>
> 冬天比較適合拍攝平靜的照片。首先，由於雪的顏色是白色，這一類的背景能夠輕易以藍色呈現。一邊以逆光來拍攝上面的照片，同時調整白平衡讓天空變得更藍。加上藉由強調堆積在葉子上的雪的質感，宛如只要用手觸碰的話，就會發出沙沙且冰冷的聲音。

Sony A700,
Sigma 180mm F3.5 Macro,
F4, 1/400s,
1.0EV,
ISO200

▲葉子全都凋謝的花朵
（芬 蘭，2月，中午
12點）

Hint

冬天並非適合拍攝花朵的時期，因為難以看到華麗的花朵，而且室外也
沒有能順利綻放的花朵，所以在這種情況下，我都會將花朵凋落的景象
拍成黑白照，藉此納入寂靜的感覺。只要稍微移動視線，就可以拍出許
多具備冬天特徵的花朵殘留物。

該在什麼時候拍攝花朵的照片呢？

假設我們想要拍攝圖鑑上的花朵，就該選擇非常明亮的日子，但是，如果是表達充滿自身感性的花朵照片，無論是何種天氣、時間都無所謂。

希望讀者們能夠捨棄 "今天的天氣是陰天，所以不該出門" 的想法，然後帶著 "今天該拍哪一種照片呢？" 的澎湃心情去進行拍攝。

不過，下列的情況全都是天氣晴朗的假設下進行的，讓我們來了解各個時間點能夠拍攝出好照片的方法。

Minolta D5D,
Tamron 90mm F2.8 Macro,
1/250s, F2.8,
ISO125

◀玫瑰的葉子（忠清北道槐山，上午7點，有點霧氣）

Hint

5月的清晨，我去了香草農場一趟，這天早晨的霧氣特別濃郁，我則一直在等待霧氣慢慢散去。玫瑰的葉子上有著因霧氣而產生如同寶石般的清晨露水靜靜地聚集在末端，開放相機的光圈，對末端的露水進行對焦，然後拍攝了清爽的早晨。

01 | 凌晨和早晨

凌晨適合拍攝寂靜的感覺，早上則具備表達清爽情感的最佳條件，特別是在早晨瀰漫著些許霧氣的情況下拍攝凝結霧水的花朵，隨著太陽緩緩升起，同時也會開始呈現紅色的霧氣，在非常短暫的時間內，會從紅色轉變為橘黃色，而霧氣也會因為太陽而逐漸消失，營造出蔚藍的天空。此一戲劇般的清晨光線會製造出能夠拍攝各式各樣花朵照片的絕佳機會。

一大早就搓揉眼睛，和睡意搏鬥並非容易的事情，但那股勤奮卻能夠為自己打造他人未能擁有的專屬作品，而這也是無庸置疑的。

Minolta D5D,
Tamron 90mm F2.8 Macro,
1/25s, F11,
ISO400

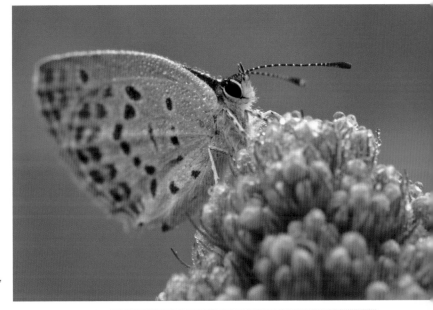

▶ 纈草（忠清北道槐山，
上午 7 點，有點霧氣）

> ### *Hint*
> 香草農場的早晨經常發生神奇的事情，清晨的風微微地吹起，蝴蝶依然在纈草上偷懶睡覺。由於像這種清晨，偶爾都能遇見蝴蝶，可以全心全意專注在拍攝蝴蝶。微距鏡頭的景深淺，光圈縮到F11，盡可能降低身體的晃動後進行了拍攝。

Sony A700,
Sigma 18-50mm F2.8,
1/640s, F7.1,
ISO200,
HDR三張合成

▲ 櫻花（全羅北道井邑，
上午7點，晴朗）

Hint

這是某個廢棄的屋子的圍牆角落，有一棵櫻花樹的一邊斷了，只剩下另一邊還長有櫻花。請仔細觀察這張照片中的櫻花的明暗，隨著太陽升起，光線從左邊進入，讓櫻花顯得更具立體感，加上背景有著深具品味的藍色。我利用RAW拍攝了這張照片，為了調整花朵與背景的曝光，利用3張分離曝光後，然後執行了再次合併為一張的HDR作業。

02 | 中午左右

中午左右的花朵因為受到強烈陽光的照射，花朵的印象會顯得相當僵硬，對比會顯得相當強烈。下午，由於太陽從上方映照下來的關係，花朵整體的立體感便會漸少。能夠克服這種情況的方法相當多種，首先，就是樂在其中，僵硬且對比強烈。反過來説，就是適合拍攝鮮明的照片，透過其他方法來尋找逆光。由於太陽是從後方向下照射，在炎炎夏日中會讓人覺得有些辛苦，但春天或秋天時，太陽會往南邊傾斜，可以演出些許的逆光情景。最後還有在

Sony A700,
Sigma 180mm F3.5 Macro,
F5.6, 1/1000s,
ISO200

▲鬱金香（德國柏林達倫植物園，上午11點，晴朗）

Hint

這是一個晴朗的中午，由於在順光的情況下拍攝鬱金香，因此拍出了顯得僵硬的照片。這一類的照片容易呈現花朵的生態，但卻無法視為是具有個性的照片。

樹蔭下進行拍攝的方法，由於在樹蔭下可以避開強烈的陽
光，方便讓花朵找回自己原有的顏色，加上利用來自樹葉
等的點光源的光線，可以拍攝出更加柔和的照片。

Sony A700,
Sigma 180mm F3.5 Macro,
1/500s, F5.6,
ISO200

▼鬱金香（德國柏林達倫植物園，上午11點，晴朗）

Hint

現在試著繞到另一邊，儘管是相同的花朵照片，也能夠知道已經完美改
變了。由於受到南邊的太陽光線照射，從葉子到莖全都呈現半透明的狀
態，成為具備立體感與栩栩如生的照片。

Sony A700,
Sigma 10-20mm F4.5-5.6,
1/100, F13,
-0.7EV,
ISO200,
使用PL濾鏡

▶罌粟花（法國巴黎植
物 園，上午11點，
晴朗）

Hint

從這張照片中可以知道，被陽光照射的部分與未被照射的部分，其亮度差
相當嚴重。若是更加強調此一差異的話，就可以拍出一張充滿強烈感覺
的照片。

將太陽配置在框架上方，刻意讓眩光朝向花朵（請仔細觀察取景器），讓其
與藍色天空形成強烈對比。加上使用PL濾鏡，更加強調花朵與天空。

Sony A700,
Sigma 180mm F3.5 Macro,
1/125s, F5.6,
-0.3EV,
ISO400

▼百日草（法國吉維尼莫內花園，下午1點，晴朗）

Hint

若是討厭下午光線太強烈會拍出僵硬的照片，可以試著走進樹蔭下進行拍攝，即便說是在樹蔭底下，基本上由於陽光所形成的色澤相當不錯，因此可以拍出良好的花朵照片。上面的照片是在樹蔭下發現的百日草，背景添加了被陽光映照的花朵，藉此避免拍出枯燥乏味的照片。

03 │ 日落之際

　　日落是魔法照片之一，一般是指下午4點到日落的這段期間，在這時段太陽會往旁邊移動，同時展現柔和且溫暖的側光。特別是橘色光芒會讓花朵更具活力和溫暖，若是光線以側光的型態進入，就很容易製造出逆光的型態，由於這是可以嘗試各種挑戰的時間，最好能盡可能運用這段時間來拍攝充滿自身感性的照片。

Sony A65,
Sony 100mm F2.8 Macro,
1/320s, F2.8,
0.7EV,
ISO100

▶ 花朵的尾端（首爾仙遊島，下午6點，晴朗）

Hint

傍晚相當適合營造出黃金色，但是，各位必須知道一點，那就是這段時間本身並不充裕。雖然中午左右的太陽持續在天空上方，但開始西下的太陽則會以迅速的速度帶來黑暗，拍攝上圖的時候亦是如此，背景的光點是進入樹木之間的太陽西下前的部分光線。我小心翼翼地找出不至於造成花朵與背景不協調的曝光，在逐漸改變構圖的同時，連續拍了20~30張，再次觀看取景器的時候，太陽已經消失不見了。

Sony A65,
Sigma 180mm F3.5 Macro,
1/4000s, F3.5,
-0.7EV,
ISO100

▲京畿道楊平郡洗美苑，下午6點，晴朗

Hint

拍攝蓮花或水蓮並非容易的事情，因為一般在早晨綻放，中午左右花蕾
則會縮起來。由於當天下午很晚才到達洗美苑，比起拍攝原來那華麗的
色澤，我決定拍攝被黃金光芒渲染得如同王冠般的感覺。於是等待太陽
西下的時刻來臨，將相機的白平衡色彩類型設定為最高的金色，接著便
進行拍攝。

04 | 深夜

　　並非只有太陽在天空的時候才能拍攝照片，就算是深夜，也是存在著路燈或月光等光線。利用這來拍攝剪影的話，可以得到超乎我們想像的奇妙畫面，由於深夜的光線不足，明亮的短鏡頭或三腳架是不可或缺的。

Hint
黑船杜鵑是相當適合拍攝照片的花朵，由於鮮明且多樣化的色彩、以及整個春天都會開花的關係，可以長時間進行拍攝。拍攝方法是可以對特定的一叢來拍攝其具立體感的外型，單獨進行拍攝也很美麗，上面的照片當中，請注意亮燈的路燈與映照在黑船杜鵑的光線。

Minolta D5D,
Sigma 180mm F3.5 Macro,
1/500s, F3.5,
-0.7EV,
ISO400

◀黑船杜鵑（京畿道水
源，下午8點，夜晚）

Hint

到了春天的深夜了，只要日落的話，一般都會認為難以再繼續拍照。但
是，黑暗的世界是為了進行另一種攝影而形成的變化，黑暗來臨的話，
花朵就會變成一片漆黑，為了將後方的路燈光線也納入其中，於是我便
蹲下來，將鏡頭朝向路燈的方向。而且為了讓路燈的光線變成光點，開
放光圈，對路燈的光線進行了測光，適度地轉動對焦環，對黑船杜鵑的
花蕊對焦，拍攝了逆光的照片，那是夜晚的顏色渲染花朵的瞬間。

3 　天氣

　　這次是在哪一種天氣拍攝花朵照片最好呢？此一問題和前面提過的時間是相同的問題，而且答案也是一樣的。由於天氣時時刻刻都在變化，人類根本就無法掌控，好的照片並非只有晴朗時才會出現，無論是晴朗或陰天、抑或是下雪或下雨，找出符合情況的照片題材才是感性照片真正的美。天氣就和人心一樣變化多端，而我們必須從中找出自己專屬的感性。

Sony A700,
Sigma 10-20mm F4.5-5.6,
1/100s, F13,
-0.7EV,
ISO200,
PL濾鏡

▲ 矢車菊（法國吉維尼，下午 1 點，晴朗）

01 ｜ 晴天

　　一般來說，晴天是最適合拍攝照片的時候，由於晴天的對比相當高，花朵會鮮明呈現。對比若是過度高的話，花朵會顯得太僵硬，但這同樣也是其中一種感覺，不需要因為僵硬而刻意不拍攝。晴天相當適合拍攝天空，以天空為主捕捉曝光拍攝的話，便可獲得如同藍色圖畫般的天空。

Hint

天空中有如同棉花般的雲朵，那是個陽光相當適當的午後，利用低角度來拍攝占據整個庭園的矢車菊，為了讓花朵與天空的顏色更加濃郁，於是便安裝了PL濾鏡，將光圈縮小到F13，讓前景與遠景顯得更加鮮明。像這樣晴朗的午後，相當適合拍攝蔚藍天空與雲朵一起出現的場面。

02 | 陰天

　　晴天如果是鮮明與僵硬的感覺，陰天則是能夠更專注
於花朵顏色的條件，特別是雲朵較淺的日子，陽光美麗的
分散，形成了柔和的對比。而比較起來，雲朵較厚的天氣，
花朵的亮度則會變低，進而造成難以表達花朵原來的顏色。

▼木蘭（全羅北道高昌禪雲寺，下午6點，下雨後）

Sony A700,
Carl Zeiss 135mm F1.8,
1/250s, F2,
3EV,
ISO500

Hint

由於剛下過雨，所以
天氣顯得相當陰暗，
加上又是下午的關係，
太陽正逐漸西下當
中。我利用望遠鏡頭
捕捉了閃爍著光點的
木蘭花，將曝光提升
到+3Stop讓背景呈現
完全白色的狀態。陰
天的天空一般都會泛
著淺灰色調，在這種
情況下提升曝光的話，
就好像是東洋畫中的
白色背景。

03 | 雨天

　　一般下雨後，我們便會期待變得更加新鮮且美麗的花朵，實際上，若是下雨時看見花朵的話，經常都會出現不同於期待的淒涼感。只要被雨淋到的話，花朵大部分都會低著頭或因此而凋謝，因此，相當適合呈現淒涼感的照片。

　　與其下雨的瞬間拍下整株花，以雨滴為主進行拍攝能夠納入更新鮮的感覺，因為花朵整體已經呈現低垂的型態了。該注意的是，下雨天時若是未能確實保護好相機的話，日後很容易發生故障。相機本體容易發生電器方面的故障，鏡頭則可能會產生黴菌。徹底的裝備保護是必備的，盡可能在雨後的1~2個小時內進行拍攝。

Sony A33,
Carl Zeiss 135mm F1.8,
1/250s, F4.5,
-1EV,
ISO200

▶凌霄花（全羅北道淳昌，上午8點，下雨後）

Hint
夜晚下雨後，掛在圍牆上的紅色凌霄花淒涼地落在黑色的地面上，利用望遠鏡頭決定景深，讓只有花朵的部分能夠進入畫面當中，利用前、後模糊來呈現畫面的景深，同時拍攝了掉落的花朵。

Sony NEX-5N,
Sony 30mm F3.5 Macro,
1/60s, F4,
2EV,
ISO250

▼蜀葵（忠清北道槐山，上午10點，下雨當中）

Hint

這是在特別多雨的那一天拍攝的照片，當天也在下雨，蜀葵被雨淋過後，
呈現低垂的狀態。這種時候拍攝整朵花的話，根本就毫無看頭可言，因
此利用微距鏡頭靠近後，以花蕊與花朵的雨滴為主進行了拍攝。加上天
色變暗的關係，將曝光調整為+2stop，拍攝了更明亮的景象。

04 | 下雪

　　下雪的時候，綻放著的花朵並不多，大部分下雪時拍攝的花朵都是初春開花的狀態下拍攝的，也就是突然降雪覆蓋住花朵的時候。像這樣呈現明亮的花朵是不錯，但是花朵在冬天堆積如山的雪中已經凋謝了，而拍攝其剩餘的葉子或花心也是表達冬天感性的魅力題材之一。

Sony A700,
Sigma 180mm F3.5 Macro,
1/320s, F3.5,
ISO400

Hint

這是芬蘭超過零下20度的冬天，原本都沒問題的相機，只不過20分鐘就故障了，而當時的寒冷造成此一情況的發生也是能夠理解的。在這種寒冷的冬天，為了超越機械的極限，最好能訂立更加明確的目標來進行拍攝。下雪的瞬間過去後，松果上方就會堆積著雪，藉由長望遠的微距鏡頭擷取需要的部分，刻意對背景使用適當曝光，然後用灰色單色調來進行表達。透過大部分的白雪與背景色的差異，賦予畫面景深。

▲松果（芬蘭，上午11點，下雪後）

05 | 起霧的日子

　　附近若是有湖泊的話，清晨是很好的機會，早上若是出現濃濃大霧的話，花朵們會像個小媳婦一樣顯得更加羞澀，特別是背景會逐漸消失的關係，能夠拍攝夢幻般的畫面。

▼戟葉蓼（全羅北道淳昌，上午8點，起霧）

Sony A700,
Sigma 180mm F3.5 Macro,
1/200s, F9,
-0.3EV,
ISO250

Hint

在瀰漫濃霧且伸手不見五指的早晨，想起前一天早上看中的溪邊的戟葉蓼，帶著裝備再次前往後發現，有一隻白色蝴蝶依然沉醉在夢鄉當中，就這樣，在戟葉蓼搖晃的狀態下入睡著。為了呈現瀰漫霧氣的背景，於是將曝光補償調整為-0.3STOP，降低相機畫質的彩度，嘗試用平靜的氣氛來進行詮釋。

4 地點

　　花朵照片最大的優點之一，就是即使不特別去哪個地方，也可以獲得好的成果。帶著一台相機，也可以在上下班的路上拍攝花壇，或者是在優閒的春天拍攝公園的花朵。更積極一點的人則會帶著專業裝備去拍攝險峻深山中的野生花，或者是可以拍攝遙遠異國的植物園或王室散步時去的庭園。

　　就像這樣，自己生活周遭的某個地方、平常腦海中未曾想過的地方，你的生活當中時時都有花朵伴隨著。

　　那麼，要在什麼地方以何種方式拍攝花朵，才能拍出感性的美麗照片呢？

▼利用花盆進行的攝影

01 │ 日常生活中可以輕易接觸的地方

❖ 自家的花盆

　　往往我們都會認為，唯有到遙遠的地方，才能夠拍到美麗花朵的照片，卻忽略了真正的青鳥就在我們家中的事實，現在立刻去社區裡的小花店購買喜歡的花朵吧！然後小心翼翼地在窗戶旁找個適當的位置，而你便會發現，隨著每天光線

Hint

只要一到12月，原本大地上呼吸著的花朵們，全都會頓時停止呼吸陷入一片寂靜當中，花朵不再綻放，唯有花店裡的花朵還帶著光芒繼續綻放著。在花店買一束花，然後放進花盆當中，在上方設置閃光燈，接著替花灑上水。

的不同，花朵會逐漸改變的事實。像這樣，即使花朵的季節改變而難以看到花朵，利用家中的花朵也能夠盡情地進行拍攝。

Sony A700,
Sigma 180mm F3.5 Macro,
Kenko近攝環,
Metz 15ms-1Marco閃光燈,
1/125s, F3.5,
ISO400,
室內拍攝

▲翠菊的近拍

Hint

這一天的攝影在午後11點後才進行，由於已經難以期待自然光了，於是便利用人工光進行了攝影。以翠菊的情況來說，因為粉紅色的葉子部分相當美麗，於是我便決定將它當作背景，花朵上方則用噴霧器灑上適量的水，結合鏡頭和近攝環，盡可能讓花朵上的水滴變成光點。以室內攝影來說，照明部分光靠日光燈是不夠的，於是便用微距閃光燈來補充光線。結果背景宛如融化一般，同時完成了綻放光點的照片，和直接觀看到的情景可以說是截然不同，呈現了深具感性的花朵照片。

❖ 街道上的小花圃

　　街道上的小花圃就如同藏著寶物般，雖然我們總是不經意地路過，但事實上，花圃一年內都會蛻變成各式各樣的植物。對於早出晚歸的人來說，花圃可以說就像是小秘密花園一樣。

Hint

走出博物館回到家的路上，花圃中的罌粟花在太陽逐漸西下的午後綻放著，4~5月之間，可以在花圃中看見這一類造景用的罌粟花，並不是非得到法國莫內描繪罌粟花的吉維尼，才能夠拍到美麗的罌粟花。從首都圈自由路周圍到尋鶴山周圍的小徑、富川上洞湖泊公園等皆可以看到罌粟花。

▲街頭的花盆（罌粟花）

Sony A900,
Sony 16mm F2.8 Fisheye,
1/80s, F11,
1EV,
ISO200

◀罌粟花（首爾國立中
央博物館，傍晚，晴
朗）

Hint

使用魚眼鏡頭，果敢地選擇低角度，隨著魚眼鏡頭拍攝的角度不同，會讓
拍攝目標嚴重扭曲。因此，若是像這樣利用低角度拍攝的話，便可以看見
花朵以不正常的方式延伸。在逆光狀態映照著的光線讓罌粟花的色澤顯
得更加濃郁，於是我便拍下了那耀眼的一刻。由於周圍有許多人工的物
品，在架構畫面時要多加小心。

❖ 我們社區的花店

　　不管去哪裡，每個社區至少都會有一間花店，由於花店一整年都會販售花，無論任何季節都能夠看到花朵。另外，由於花店是以商業性為主，一般來說，顏色都很漂亮，而且都是大家喜歡的種類，加上大部分都是新鮮且經過妥善管理。若是能和花店主人維持良好關係，便能夠在屬於自己的花園中拍攝美麗的花朵，當然，畢竟那是販售花朵的地方，客人多的時候不太方便去進行拍攝，若是和主人不熟的話，很可能會被使眼色。由於一般花店主人對於花朵都相當有愛心，所以各位只要敞開胸懷好好溝通，偶爾去買些花的話，相信一定能維持良好關係。

▼ 花店風景

Hint

這是我們家前面的花店，是個四季都開著美麗花朵的地方，雖然店面小，但主人夫婦與老奶奶總是笑臉迎人，我已經多次去進行拍攝了。雖然照片拍的不是很大，旁邊的白色紫丁香從初夏開始就在那邊了。

Sony NEX-C3,
Sony 30mm F3.5 Macro,
1/1000s, F3.5,
0.3EV,
ISO200

▲白色紫丁香（首爾舍
堂洞，下午2點，陰
天）

Hint

雖然是陰天，但偶爾雲層之間會映照出光線，利用相機以低角度靠近花
店中種植的白色紫丁香，然後將銀杏當作背景。行道樹之間的光線成為
光點，形成美麗的背景，間些露出的陽光讓花蕊形成對比，讓其顯得更
加夢幻。

❖ 公園

　　不只是首爾而已，就算去其他地區，隨處都可以看到讓市民們休息的小公園。以一般小公園來說，由於不會另外收取入場費，可以輕易進出，規模大的公園還會舉辦花的相關活動等。由於公園的進出相當自由，相當適合在想要的時間拍攝花朵。

▼上岩洞天空公園

> #### *Hint*
> 天空公園位於首爾市上岩洞世界盃競技場附近，無論是地鐵或公車都相當方便，那是一個花朵與芒草融洽形成的美麗地方，特別是秋天去的話，會有各式各樣的活動，同時有涼爽的強風，不僅可以散步，也可以拍攝美麗的花朵照片。

02 | 經常裝飾整理的地方

❖ 庭園

　　庭園是分為個人可以親自種植各種花朵的地方，以及作為商業性目的來種植花朵或樹木的地方，偶爾也會有由國家大規模打造而成的情況，而這一類的情況則比較接近公園，而並非庭園。

▼ 白玫瑰（義大利千泉宮，下午 2 點，晴朗）

Sony A700,
Sigma 10-20mm F4.5-5.6,
1/160s, F11,
-0.7EV

> ### *Hint*
> 千泉宮是義大利階梯式庭園的代表地方，這個地方位於山中，有數百個各式各樣的噴泉，加上這個地方有各種玫瑰，不僅以種植多種玫瑰聞名，而且還值得當作圖鑑書籍的照片來使用。我在夏天時將海王星噴泉當作背景，利用廣角拍攝了玫瑰，若是將打造好的庭園和花朵一起拍攝的話，不僅能進行關於地點的紀錄，同時也能留下強烈的印象。

以國內的情況來說，庭園文化並不發達，但是國外，特別是歐洲，庭園文化可以說是足以代表該國家，有各式各樣的庭園。這一類的庭園絕對不能遺漏的就是花朵，一般來說，多半都是種植象徵該庭園的花朵。特別是付費入場的庭園，由於都會細心打造，相當適合拍攝好的照片。

▼法國吉維尼莫內花園

Hint

法國吉維尼莫內花園是個如同天國一般的地方，此一庭園大致上分為有花朵隧道的莫內家前的庭園，以及畫有知名水蓮的水蓮庭園。和日本植物園簽約，每年都可以在這裡欣賞到玫瑰隧道等的美麗花朵。

❖ 植物園

　　植物園是保存與研究品種的學術性地方，近來，除了此一目的以外，也有為了觀光組成的植物園。大部分的植物園都有各式各樣的花朵與樹木，由於體積大部分都很大，形成了如同森林的型態，光靠一天是難以看完全部植物。另外，由於內部有溫室等，除了該地區的植物以外，也可以拍攝各個地區的花朵。植物園為了保護一般的植物與周圍的便利，嚴格禁止使用三腳架，開放的時間也會有所不同，因此，事前最好透過網站等取得該植物園的相關資訊。

▼位於首爾市中心的昌慶宮

Hint

雖然小，但卻充滿古風氣息，韓國對於野生花管理得相當好，因此可以看到各式各樣的花朵。

▶韓宅植物園

▶倫敦皇家花園

03 大自然

❖ 深山

　　深山中經常有許多美麗的野生花，最近也有地方專門將這一類的野生花製作成盆栽，所以也可以盆栽來進行拍攝，最好的就是在該野生花生存的地方進行拍攝。但是，這絕非容易的事情，因為大部分的野生花都在深山當中，若是不下定決心去找，有時候會很難進行拍攝。另外，野生的環境並非像庭園或植物園一樣，在某個地方週期性地生長著某種特定的花朵，因此事前必須對該地點與花朵的生態下一番功夫。加上要爬山需要相當大的體力，帶著多項沉重的裝備爬山時，千萬要避免因此而累倒。最後，由於山中有許多野生動物與昆蟲等，建議盡可能穿著登山鞋和長袖衣服等可以保護自身安全的裝備。

▼ 全羅道山中

Hint

在上山的入口就已經發現了滿滿的水金鳳和鴨蹠草。

138

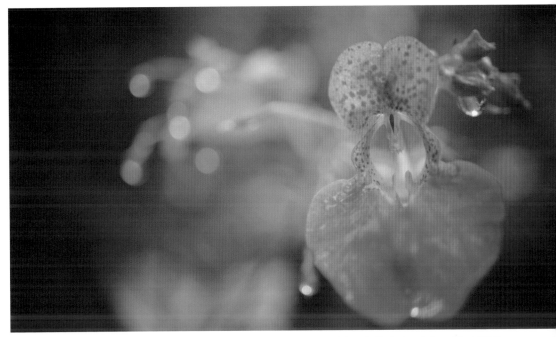

Sony NEX-5N,
Sony 30mm F3.5 Macro,
1/60s, F3.5,
1EV,
ISO400

▲水金鳳（全羅北道淳昌，上午10點，下雨）

❖ 原野

　　雖然很多國家跟韓國一樣沒有廣闊的原野，但卻有許
多生長著美麗野生花的小原野，特別是只要去鄉下的田地，
就可以拍攝到美麗的花朵。

Sony A33,
Sony 70-200m F2.8G,
1/1000s, F2.8,
-0.3EV,
ISO100

▲金黃鬼百合（忠北槐山，中午12點，陰天）

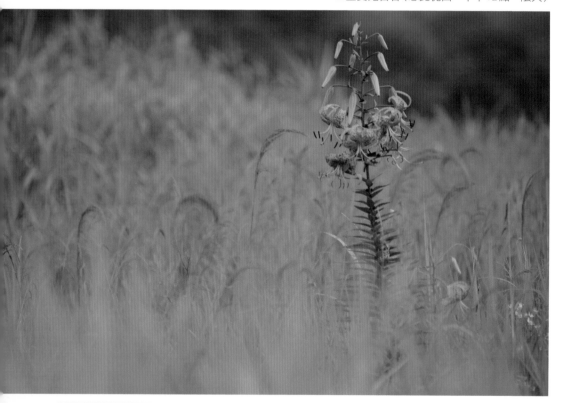

Hint
河流旁的原野上，有一株金黃鬼百合孤獨地站著，我當時想要呈現金黃鬼
百合的高度，背景處理想要以強調金黃鬼百合自己獨自站著俯瞰著原野
的方式呈現，運用望遠鏡頭讓金黃鬼百合更加栩栩如生，讓背景呈現模糊
狀。另外，刻意將曝光數值降低，藉此提升寂寞情感的程度。

❖ 池塘、湖泊等河邊

　　小池塘或湖泊等當中，棲息著各式各樣的水上植物，這一類的地方，特別是下午4點後造訪的話，可以拍到非常棒的照片。只要一到傍晚的時候，隨著太陽西沉，水面會因為光線反射而形成濃郁的橘色波紋，此時，對花朵進行對焦，然後開放光圈攝影的話，便能納入夢幻般的畫面。

▼槐山的射箭場

Hint

若是平常有常去的地方會更好，忠北槐山的射箭場有著美麗的造景，中央池塘的一半是蓮花，另一半則是千屈菜。一整個夏天，這個地方會化身為讓攝影師們不得不按下快門的地方。

Sony A33,
Sigma 70-200mm F2.8 G,
1/1000s, F2.8,
-0.3EV,
ISO100

▲千屈菜（忠北槐山，下午6點，晴朗）

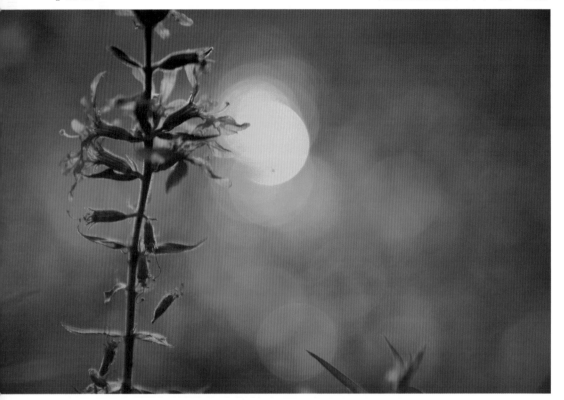

Hint

千屈菜是夏天綻放在水面附近的花朵，此一花朵在傍晚之際，在背景水面上加入閃爍的光點後拍攝的話，就會像旁邊的照片一樣顯得相當亮麗動人。特別是光點放在花朵後方形成逆光的話，花朵被光線映照後，輪廓會顯得相當鮮明，可以獲得背景變得更加柔和的效果。

數位暗室

從前在暗房中沖洗照片是專家們的領域，明度、彩度等基本調整都可以在暗房中進行各種改變。但是，隨著進入數位時代，這所有的一切以及更勝過這一切的情況都能夠在電腦中進行的時代來臨了。Photoshop可說是這一類數位暗室的代表，而現在的拍攝者並非只是單純納入拍攝目標而已，同時還要負責後續的作業。

　　剛進入數位時代時，許多人都對於數位抱持反對的意見，特別是主要使用底片的族群，他們對於數位的色感與性能都抱持懷疑的態度。加上看到所有的一切在Photoshop中都能輕易改變，甚至還能夠進行合成，於是便主張這根本就難以稱得上是照片。但是，時代在變遷，說穿了只是表達的方式不一樣而已，目標卻依然不變。照片只是表達藝術的一種語言而已，對於它本身擁有的形式則必須寬容才行，畢竟如果說只有類比底片才是真正的藝術，而數位則並非藝術的話，那就如同是說"過去的繪畫才是真正的藝術，照片則不是"的意思。

　　我建議各位將利用數位拍攝的照片，透過相機內部與外部的程式與機械等自由地進行調整，因為這是利用數位拍攝的人的特權，同時也是義務。希望各位能夠明白，透過Photoshop或其他程式變更顏色並非錯誤的行為，而是讓各位的照片變得更加豐富的一項方法。在本章中，我將要簡略介紹拍攝照片後，該以何種方式儲存，確認後再次製造出最終結果，然後放上網頁或列印的相關方法。由於這是範圍相當廣的作業，我主要透過包含在Adobe Photoshop的Camera Raw來傳授操控的方法。

　　以DSLR相機為基準，照片的儲存方法大致上分為RAW
和JPG(JPEG)兩種，在此，RAW是一種在相機內部沒有經過
任何一種調整的數據，比較起來，JPG則可以說是一個完成
的照片檔案。簡單來說，假設各位想要吃照片這個白飯，
RAW是完全的生米，必須在電腦中利用程式這個飯鍋來完
成飯，而JPG則是透過生米從相機本體一個叫做程式的飯鍋
中完成的白飯。意即，JPG在拍攝的同時，相機內部的程
式就會讓其完成，基於這個理由，RAW會隨著個人調整的
好壞而變成美味的米飯，反之，也可能變成難以入口的白
飯。換句話說，也就是說可能會出現超越JPG品質的結果，
或者是更差的結果。雖然這是理所當然的，但是一般來說，
個人電腦處理器的性能與程式都比相機更加卓越，只要調
整得好，透過RAW便能獲得更棒的照片。

　　特別是RAW，就算任意變更色彩資訊，原來的檔案也不
會損壞，白平衡、各種亮度與彩度的調整也相當自然。當
然，JPG檔案也可以在電腦中進行這一類的變更，隨著變更
的次數越多，原始檔案就越會受損，進而造成最後的品質
大為降低。

　　目前各家相機公司製造的相機都因為內部具備精密的
處理器，JPG的結果物表現得相當卓越。但是，光線突然造
成環境改變、或者混合各種光源進入的話，就會無法確實
呈現眼前的景色。基於這個理由，如果是要立刻使用的照
片，建議設定為JPG來進行拍攝，若是要進行各式各樣的後
續修補，或者想要更安定的照片，就請利用RAW進行拍攝。

　　當然，RAW並非完美的，RAW是將數據毫無增減且完
整保留起來的，所以容量相當之大。以近來販售的DSLR

來説，超過2000萬畫素的畫質讓RAW檔案一張就高達20~30Mega，在規格低的電腦中甚至難以進行編輯，簡而言之，從經濟性層面來看，RAW其檔案格式本身可以説就是它的弱點。

2 程式的選擇

利用相機拍攝的照片可以進行各式各樣的編輯，為了進行這一類的編輯，存在有可以放大確認相機影像的Viewer，以及編輯影像的Editor，雖然程式有相當多種，但我只推薦各位這兩種程式。

01 | ACDsee Pro

ACDSee Pro 5
Version 5.0 (Build 110)
Copyright (c) 2011 ACD Systems International Inc.

This product is unlicensed.
There are 31 days remaining in your evaluation period.

Copyright and Trademark Notices

ACDSee Pro 5 software and documentation was designed, programmed and is Copyright © 2011 ACD Systems International Inc. All rights reserved worldwide. Unauthorized duplication strictly prohibited.

ACD, ACDSee and ACDSee logo are trademarks of ACD

License Agreement

OK

▲以2012年3月為基準，最新版本是5，支援連續30天的試用版

ACDsee是從1993年開始製作專業Viewer相關工具的公司，特別是該公司最近上市的Pro系列，不僅可以觀看照片，甚至能夠進行管理與專業編輯。特別是整體程式的速度偏快，也可以進行RAW的編輯，價格大約是200~300美金左右，透過ACDsee網頁可以在線上購買。

▲ACDsee可以進行基本瀏覽器(browser)與各種顏色指定，另外從JPG到RAW皆可進行編輯與沖洗照片。

Adobe Photoshop是擁有最悠久歷史的圖片編輯工具之一，不僅照片編輯最佳化，展現Adobe公司的各種程式與卓越相容性。特別是版本升級迅速，每次都會提供革新性的功能。由於最新相機的RAW只支援最近的Photoshop，不支援舊版本，建議盡可能使用最新版本（本書是以Photoshop CS5為基準進行說明的）。

▲Photoshop CS5開始畫面

Photoshop具備了眾多的功能，要在本書中介紹所有功能幾乎是不可能的，所以在此介紹設定Photoshop，以及調整色彩的相關方法。

01 | Photoshop Camera Raw設定

Photoshop基本上搭載了一種叫做Carema Raw的程式，利用此一程式，可以更輕易、迅速地進行各種細部的設定。基本上，此一Carema Raw設定為只有在Raw中才會啟動，只要依照下列方法，一般JPG檔案也可以用相同方式設定。

▶ 編輯→偏好設定
→Camera Raw

▶ JPEG及TIFF處理→自動開
啟所有支援的JPEG

02 | Camera Raw選單介紹

　　Camera Raw是現存的RAW編輯程式當中最直觀與可
進行各種功能設定的程式，加上開啟影像的瞬間就可以在
Photoshop中進行附加作業。

接著，就來介紹進行花朵照片後續修補作業時最常使用的部分。

❖ 色溫

白平衡可以調整影像整體的色溫，以中央為基準，往左是變成藍色畫面；往右則是變成黃色畫面。倘若畫面整體的色調是黃色，溫度往左便能呈現中立的色溫；反之，如果是藍色的照片，只要藉由加入反方向的顏色便可進行調整。

❖ 色調

色調會呈現畫面整體的彩色色調，越是往左就是綠色；越是往右就是紫色。若是色調和白平衡一起調整的話，就能夠改變拍攝當時發生差錯的顏色。

❖ 曝光度

調整畫面整體亮度的選單，可以附加調整拍攝當時畫面的曝光，特別是利用RAW拍攝影像的話，由於曝光寬容度提升的關係，可以調整各式各樣的曝光。

❖ 對比

讓畫面明亮的部分與黑暗的部分出現差異的功能，由於可以製作成顏色更深的照片，進行後續修補時，只要適當進行調整，便可獲得深具感覺的照片。

❖ 清晰度

清晰度降低的話，便會呈現柔和的畫面；相反地，若是提升的話，便可製造出鮮明的畫面。

由於可以任意進行修補，過度使用時，可能會變成很不
協調的畫面。

❖ 細節飽和度與飽和度

細節飽和度與飽和度基本上是調整畫面彩度，藉此呈現
更深的色感，或者是可以調整為灰色色調的功能。以細節
飽和度來說，由於只專注於提升彩度低的部分，有利於維
持平衡。相較之下，以飽和度來說的話，它會提升畫面所
有部分的彩度，整體的彩度控制透過飽和度來進行，細部
的作業則最好透過細節飽和度來進行。

❖ 鏡頭校正─暈映

上面6個項目是基本調整選單，暈映屬於鏡頭校正的部
分，暈映是指畫面周圍產生的光亮太低落的現象，透過此
一功能，可以任意調整其程度。意即，任意讓周圍部分變
暗或變亮，調整周圍部分是相當重要的一件事，可以改變
畫面整體的感覺。

4 明亮與華麗的照片

▶原始檔案

▶修改後的照片

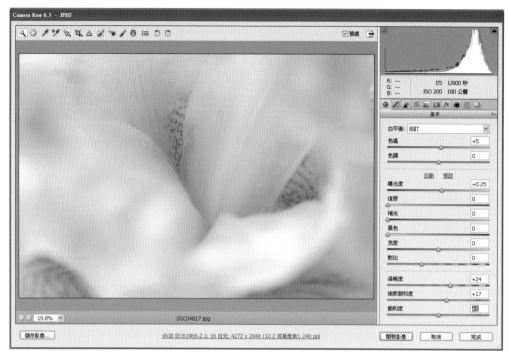

▲作業過程的畫面

　　原始照片雖然感覺不錯，但多少有些混濁與黑暗的感覺，另外，畫面整體有大量寒冷的氣息，缺乏溫暖的感覺。比較起來，修改後的照片顯得比較美麗與充滿活力。

　　為了製作這一類的照片，先將色溫調整+5，藉此調整畫面的感覺，加上稍微提升曝光度，來挽回中央部分不足的表達力。接著，提升清晰度讓畫面不至於顯得太柔和，為了提升色感，調整了細節飽和度與飽和度。最後，調亮一點暈映，避免周邊暗角過暗，於是便完成了一張美麗與閃亮的照片。

5 充滿晚秋氣息的花朵照片

▼原始檔案

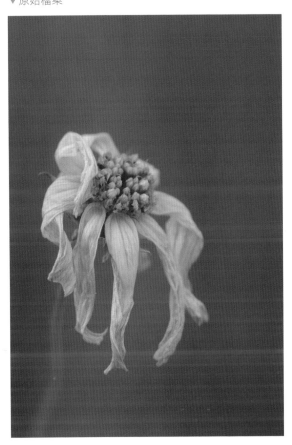

▼修改後的檔案

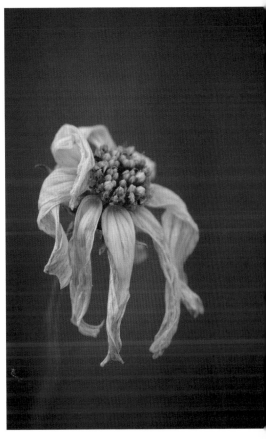

▲作業過程的畫面

　　晚秋拍攝的原始照片也很漂亮，但修補後的照片更具
秋天的氣息。首先，背景的氛圍變得更濃郁，比起華麗感，
花朵應該要賦予一股潤澤感與走入尾聲的感覺。

　　我將黑色提升到18左右，讓畫面顯得更暗一點，細節
飽和度與飽和度設定為負數值，比起花朵具備的新鮮感，
呈現了宛如就要凋謝般的感覺。最後，將暈映設定為-70以
下，調整為讓觀看者更能專注在畫面中的花朵。

6 修改發生偏差的顏色

　　經常，我們用雙眼觀看時覺得美麗，但拍成照片後，顏色卻未能依照自己想要的方式呈現。造成這種情況是有許多原因的。首先，我們的雙眼與相機的感應器之間的辨識度是有莫大的差異，還有相機的LCD與目前本人使用的螢幕的色相並未一致。最後，在沖洗的作業當中，隨著沖洗機器的不同，顏色也會跟著改變。

　　因此，進行攝影的時候，比起當時的顏色，修改為適合自己電腦螢幕的顏色更重要。Photoshop的ACR具備能夠調整高水準的色彩平衡工具，透過下面的例子，我將說明顏色發生誤差的照片該如何進行變更。

　　首先，必須一邊觀看照片，然後確認顏色發生哪些問題，原始照片中，畫面整體有呈現黃色的傾向，加上光的對比嚴重與彩度提升，結果造成花蕊部分的細膩度急遽降低。花朵的顏色顯得太深，甚至看起來像是螢光色，背景受到黃色的影響，原本該以綠色呈現的，但卻變成褐色。

為了將照片進行整體修補，必須先抑制黃色，然後降低過度提升的飽和度。在ACR中看到HSL選項的話，會有色相標籤，透過色相標籤可將特定顏色變成其他顏色。黃色系會變成黃色，而綠色系則會變成更深的綠色。移至明度標籤，降低紅色，重現綠色，加上在飽和度方面也進行類似的作業，如此一來，就會如同修正過的照片一樣，呈現畫面整體均衡的照片。

結尾

1 納入自己，而非花朵

在編著本書時，讓我遇到幾個問題，最大的問題就是範例照片的挑選。現在各位看到的範例照片，是我這段期間行走世界各地時拍攝的照片，而其中我挑選了較有意義、值得參考的照片。但是，這些只是數萬張中的一部分，基於頁數有限，似乎也不可能全部逐一說明。關於本書尚未提到的部分，請到我的部落格留言提問，非常感謝！到我的部落格 (http://olivepage.net)，除了花朵的問題，就算分享其他話題，相信對於拍攝花朵也會有所幫助。

若是讀者們與我之間的關係不會因為一本書而結束，能夠分享其他話題的話，對我來說，會是非常大的一項喜悅。

希望透過本書，花朵不會只是成為各位生活中的匆匆一撇，而是能夠帶著相機表達自己心境的花朵。就算不是冠冕堂皇的修飾語和花言巧語，各位拍攝的花朵照片也都能夠呈現自己的心境，成為與花朵交感的好紀錄與回憶。好，從現在開始，試著和花朵去談一場小戀愛吧！

金載民OlivePage

經營花朵照片Naver Power部落格 (http://olivepage.net)，將其當作興趣的攝影師，在部落格和SLR俱樂部等當中連載100多篇花朵照片的相關講座。

▼濟州島漢 植物園，11月，下午3點，雨天

附錄

1 近拍常識

本來想在附錄中談些較深奧的內容，進行近拍的過程中，經常都會遇到一些不懂的單字。另外，有時候則需要利用各種數字來談論倍率等。一般人大概會認為生活已經很令人傷腦筋了，結果卻連休閒活動都得背惱人的公式，不過事實上，等真正了解後會發現，其實並沒有想像中的困難。

01 近拍

近拍的英文是Close up，也就是鏡頭靠近拍攝目標的近距離拍攝，與此類似的用語有Marco(微距)。因此，特寫經常也會說是近拍或微距拍攝。當然，正確的用語並不一樣，但只要視為是慣用語，因為具備相同意義，所以經常使用即可。

02 近拍倍率

既然如此，此一近拍攝影時的接近程度該如何表達呢？為了表達其程度，便會使用近拍(放大)倍率此一單字。近拍倍率(Magnification Ratio)是指目標在拍攝面(影像凝聚的地方、底片、CCD或CMOS感應器等)重現了多大的體積，近拍倍率是絕對數值，就算變更相機和鏡頭，全都是一致的，那就來試著舉例。

◀圖1拍攝目標直徑3cm硬幣

▲圖2拍攝面的硬幣實際上也是3cm，而這就是1：1等倍拍攝，以1.0倍來表達。

▲圖3拍攝面上是直徑1cm，意即1/3的大小，這是1：3，也稱為0.33倍。

　　從上面的圖片中，可以知道實際上是如何表達拍攝目標硬幣，圖2是使用一般稱為近拍鏡頭的1：1倍率鏡頭拍攝時的情況，像這樣以1：1拍攝就稱為等倍拍攝，隨著公司的不同，會以1：1或1.0倍等的方式表達。

　　圖3則是利用一般套裝鏡頭拍攝時的情況，倍率是1：3，就像上面的例子一樣，隨著倍率的不同，可以知道不同的結果。如同前面所說的，此一近拍倍率是絕對數值，無論相機如何改變，以多少比例來重現拍攝目標是關鍵。另外，標示為1：3的話，便能知道其代表1/3，倍率是0.33倍。

　　為了讓各位能更輕易理解，讓我們來了解各倍率是如何改變照片大小的。

　　下面的照片是透過NEX-5N+LAEA2轉接環（adapter）+Tamron 60mm拍攝而成的，近攝環則使用了Kenko公司的產品。

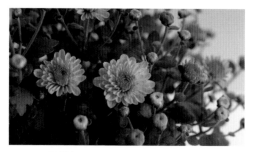

▲1：5(0.2倍)一般鏡頭的最大近拍倍率

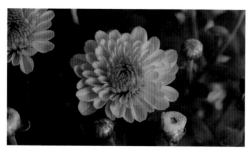

▲1：3(0.3倍)近拍性能好的一般鏡頭的最大近拍倍率

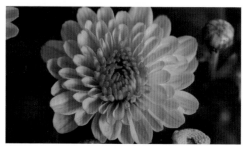

▲1：2(0.5倍)舊型微距鏡頭的最大近拍倍率

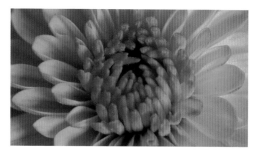

▲1：1(1.0倍)一般近拍鏡頭的最大近拍倍率

▲2：1(2.0倍)安裝近拍鏡頭與近攝環拍攝時

　　隨著近拍倍率不同，成果也會有驚人的差距，在一般環境中，1：3就可以進行近拍了，但為了拍攝專業情況或小花等的時候，等倍近拍就是必備的。加上為了拍攝雙眼難以看到的世界，只要運用近攝環等特殊裝備，便能進行等倍以上的拍攝。

03 | 全片幅和APS-C感應器的差異

近拍倍率是絕對數值，但是，隨著相機影像感應器的大小不同，實際上人所看到的結果也會產生差異。意即，由於近拍倍率是絕對數值，只要視為是產生的影像感應器之間的相對性變化即可。

FULL Frame(36x24mm)　　　　　APS-C(24x16mm)

等倍拍攝

以相同大小沖洗時

目前DSLR有各式各樣大小的感應器，其中以前135格式（寬度為35mm的底片，一般稱為35mm底片或135格式，本書為了防止讀者感到混亂，於是便統一稱為135格式）和底片相同大小的感應器，稱為Full Frame(36x24mm)。以此一感應器為例，當使用底片專用規格的鏡頭時，可以具現相同的畫角。但是，感應器的大小會導致價格變得相當昂貴，目前只有高價位的DSLR相機在使用。

也有體積較小的感應器，這一類的感應器稱為APS-C（24x16mm），此一感應器的大小約為135格式的2/3左右，若是安裝底片相機使用的鏡頭時，周圍的部分會被剪掉，同時畫角會出現變化。意即，因為會發生畫角的CROP現象，基於是一般CROP感應器，所以都通用。當然，除此之

外，雖然還有Four/Third感應器或各種規格的感應器，但為了避免造成混亂，將以APS-C感應器為基準稱為CROP感應器。

從上面來看，全片幅感應器和APS-C感應器（CROP感應器）拍出了相同大小的硬幣，但是，兩者用相同大小沖洗的話，可以知道CROP感應器拍出來的體積更大。意即，利用相同的鏡頭在相同的距離拍攝的話，具備CROP感應器的相機會拍出約1.5倍更大的體積。基於這一點，假設CROP感應器的相機和全片幅感應器是相同的畫素，可以拍出更大的影像。

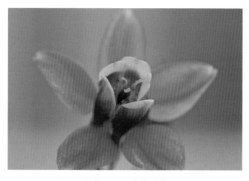

▲Sony DSLR-A55(APS-C感應器)+Sony 100mm F2.8 Macro

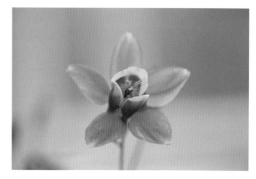

▲Sony DSLR-A900(Full Frame感應器)+Sony 100mm F2.8 Macro

這是在相同距離拍攝的實際例子，如同上述的一樣，即使是相同的倍率，拍出來後兩者的大小也會不一樣。

04 │ 作業距離與近拍倍率

比較相機鏡頭的規格後會發現，上面標示有最短焦距，此一最短焦距代表著鏡頭內部的主要對焦鏡頭到拍攝目標的距離，但是，實際上重要的是作業距離，英文稱為Working Distance，這是指鏡頭的末端到拍攝目標之間的距離，表示我作業的鏡頭和實際上的拍攝目標相差多少距離。

作業距離充滿相當多的變數，若是安裝鏡頭和濾鏡等的話，此一作業距離就會減少；相反地，若是沒有安裝，單純只用鏡頭的話，此一作業距離就會增加。從現在開始，我所呈現的作業距離是以單純的鏡頭與拍攝目標之間的距離為基準。

作業距離對近拍攝影來說是相當重要的要素，如果是作業距離太近的鏡頭，會阻擋照射拍攝目標的光線，然後形成影子。另外，要使用近攝環或微距閃光燈等其他裝備等可能會有困難。

製造公司公開發表作業距離是很罕見的，因此最好藉由使用者們分享的資訊來取得。即使是相同的焦距，隨著鏡頭的功能取向不同，其作業距離也會有所差異，盡可能如果是相同規格的鏡頭，由於作業距離較遠，最好能選擇較充分的鏡頭。

表1是我實際測量的各鏡頭的作業距離，所以此一距離和實際精密測量可能會不一樣，從上面的拍攝數值來看，可以獲得幾個有趣的重點，首先我們可以知道，一般只要隨著焦距越長，最低拍攝距離和作業距離都會變長。但是，即使是類似的焦距，可以看到作業距離設計得特別長。（Tamron 60mm F2.0）

在這種狀態下，Kenko的三環一組近攝環全都安裝時（總距離68mm），作業距離有相當大的改變，可以知道作業距離變得比原來更短。特別是30mm微距鏡頭，鏡頭與拍攝目標幾乎是緊貼在一起，另外，假設作業距離是3cm的話，就難以使用微距閃光燈等工具，若是主要使用微距閃光燈或近攝環來拍攝的話，必須在可能的作業距離中使用長鏡頭。

〈表1〉各鏡頭作業距離的變化

*近攝環近拍倍率計算法：最終倍率=原來鏡頭的近拍倍率+近攝環厚度(mm)/鏡頭焦距(mm)

單位	最低拍攝距離	等倍作業距離	安裝68mm近攝環時	68mm近攝環近拍倍率
Sony 30mm F2.8	13cm	2cm	0.1cm	34：1
Tamron 60mm F2.0	23cm	10cm	7cm	2.2：1
Sigma 70mm F2.8	25.7cm	6.5cm	2.5cm	2.0：1
Tamron 90mm F2.8	29cm	9m	6cm	1.8：1
Sony 100mm F2.8	35cm	9m	12cm	1.7：1
Sigma 180mm F3.5	46cm	23cm	18cm	1.4：1

◀安裝Sony DSLR A55+ Tamron 60mm F2.0 Macro鏡頭時，作業距離大約是9cm。

◀安裝Sony DSLR A55+Tamron 60mm F2.0 Macro近攝環1+2+3段(68mm)時，可以知道作業距離縮短為6cm。

2 微距鏡頭的選擇

微距鏡頭是深具魅力的鏡頭,可以進行其他鏡頭未能執行的拍攝,加上為了能進行各種畫角的拍攝,所以有相當多的種類。因此,我想要針對微距鏡頭進行更專業的介紹。

01 | 一般鏡頭和微距鏡頭的差異

想要購買微距鏡頭的人最常提出的疑問就是,一般鏡頭和微距鏡頭之間到底有什麼差異,最初的微距鏡頭是在掃描器尚未發展的時期研發的,是為了拍攝與保管文件而開始的。因此,必須具備能夠近距離拍攝,以及辨識文字的卓越鮮銳度。之後,隨著微距鏡頭不斷地進步,不僅可以進行近距離拍攝,同時還能拍攝各式各樣的場面。

❖ 極短的最短焦距與高倍率

微距具備了比一般鏡頭更短的最短焦距,加上一般微距鏡頭具備1:2以上的高倍率,目前上市的大部分鏡頭都支援1:1拍攝,就算是近拍功能卓越的一般鏡頭,其近拍能力也只有微距鏡頭的30%左右而已。

❖ 近拍時非常卓越的畫質

微距鏡頭會抑制近拍時發生的各種色像差、解析度低落等的畫質問題,因此可以拍出比一般鏡頭近拍時更卓越的產物,不只如此,拍攝一般人物或風景時也能拍出相當棒的照片,可以說是無所不能。

❖ 黑暗的光圈數值

　　大部分的近拍鏡頭是從光圈數值F2.8開始，幾個設計比較特殊的鏡頭則是從光圈數值F2.0開始，這是因為進行一般近拍時，為了能確保景深而縮小光圈的關係。意即，如果是一般近拍的話，就算微距的光圈數值高，也不會造成太大的問題。加上微距鏡頭的最大光圈數值一開始很暗，而最小光圈數值大部分都支援到F32，另外，它設計成即使大幅度縮小光圈數值，也能夠確保充分的畫質。

❖ 緩慢的AF速度

　　微距鏡頭其焦距區間相當長，所以AF探索時間較長，進行AF時，若是脫離焦點的話，要找回焦點所花費的時間比一般鏡頭還要長。因此，大部分的微距鏡頭都會支援限制焦距區間的功能。

02 │ 焦距不同而異的微距鏡頭特徵

　　隨著微距持續的發展，也讓它具備了各式各樣的焦距，並非單純的焦距而已，由於各個鏡頭的遠近感、作業距離都不同，即使拍攝相同的目標，結果也會不一樣。因此，我建議各位能夠盡可能使用各種的微距鏡頭。

❖ 微距鏡頭的對焦特徵

　　微距鏡頭依照對焦的不同，具備各式各樣的特徵，首先，大部分的微距鏡頭都支援等倍拍攝。意即，拍攝特定目標時，會出現相同的大小。但是，除了拍攝目標以外的背景卻會呈現相當不同的差異。表1將微距鏡頭的焦距簡略地分為3個階段，隨著焦距越短，越能呈現其廣角的特性。相較之下，100mm近處的鏡頭在整體上具備了中立的特徵，

超過150mm的話，就會變為適合拍攝望遠鏡頭會賦予強烈印象的照片。

我剛開始使用微距鏡頭的時候，根本就難以了解各鏡頭具備何種特性，但是，在收集下列多種微距鏡頭後，便明白各個鏡頭所呈現的表達力有多麼地不一樣。相機是SONY DSLT-A55，目標則是以相同的體積來拍攝，加上光圈數值統一都是F5.6。

〈表1〉各焦距的差異1

焦距 (135格式為基準)	光點大小	背景模糊	遠近感	背景表達	手震	景深	作業距離	近攝環倍率
45-60mm	小	弱	高	寬	弱	深	短	大幅度增加
90-105mm	一般	一般	一般	一般	一般	一般	一般	一般
150-200mm	大	強	壓縮	窄	嚴重	淺	長	小幅度增加

〈表2〉各焦距的差異2

鏡頭名稱	背景模糊	作業距離
Sony DT30mm F2.8		
Tamron 60mm F2.0		

鏡頭名稱	背景模糊	作業距離
Sony 100mm F2.8		
Sigma 180mm F3.5		

　　請仔細觀察表2的背景模糊，相關照片全都是在昌慶宮植物園拍攝的白頭翁花，位置在室內裡，背景有玻璃溫室的白色柱子，外部則綻放著黃色花朵。就先從Sony 30mm F2.8微距鏡頭開始確認，此一鏡頭是具備35mm換算45mm畫角的鏡頭，是屬於標準鏡頭。背景畫面看得見模糊的溫室柱子和背景，從Tamron 60mm F2.0鏡頭可以知道背景似乎稍微整理過了。特別是遠近感被壓縮，所以知道柱子消失了，隨著超過100mm，背景也顯得更加柔和。從長望遠鏡頭180mm F3.5鏡頭來看，背景宛如油畫般，看起來呈現單一顏色。意即，即使拍攝相同的目標，背景的狀態會變得非常不一樣，基於這一點，我在進行拍攝時，一定會攜帶兩種不同的微距鏡頭。

　　接下來就是另一項差異作業距離，隨著焦距的不同，作業距離同樣也會大幅度改變。越是焦距短的鏡頭，為了維持與目標之間的等倍，需要非常短的距離，比較起來，望遠微距鏡頭在長距離之下，也是可以進行拍攝。

03 | 微距鏡頭的選擇

❖ 焦距30~40mm（APS-C感應器專用鏡頭）

在既有的底片當中，此一焦距的鏡頭已經不存在了，但是，隨著此一焦距的鏡頭數位化的同時，各公司紛紛推出30~40mm的APS-C感應器尺寸專用的鏡頭。每家公司對於這一類的鏡頭都有不同的稱呼，舉例來說，Sony稱為DT，Nikon稱為DX，Canon則稱為EF-S等。

這一類鏡頭的特性是以使用全片幅的135格式來換算，相當於45~60mm之間的畫角，鏡頭的畫角在特性上多少有廣角的性向，具備作業距離極短的特性。大部分進行等倍拍攝時，大約是2~3cm的水準，基於此一理由，拍攝目標時，會呈現不同於其他鏡頭的獨特特性，也就是背景呈現寬廣的狀態。當我想要將背景和花朵一起拍攝的時候便會使用此一鏡頭，特別是此一鏡頭體積小，只要放進背包裡，需要的時候便派得上用場。

❖ 焦距40~60mm

是相當於標準畫角的焦距鏡頭，體積小，安裝近攝環的話，可以取得放大的影像，而這是其特徵。主要是快拍或透過近攝環拍攝目標，要極細密地呈現目標時最適合。

Sony A55,
Sony DT 30mm F2.8 Macro
1/40s, F3.2,
0.7EV,
ISO800

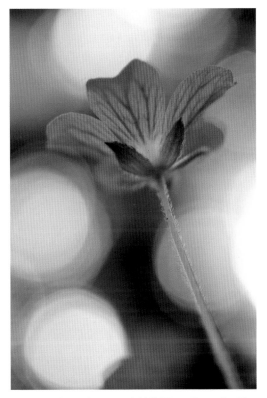

▲ 老鸛草（首爾大公園溫室植物園，3月，下午2點，陰天）

Sony A55,
Sony 60mm F2.0 Macro,
Kenko近攝環,
1/160s, F4.5,
2EV,
ISO100

◀日 本 山 茶（首 爾 大
公園溫室植物園，3
月，下午2點，陰天）

❖ **焦距90~105mm**

　　許多公司當作代表性微距鏡頭的
就是此一畫角，如同表1看到的一樣，
此一畫角同時具備標準畫角的優點與
長望遠的優點。對初次接觸微距鏡頭
的人來説，我很想推薦此一鏡頭，除
了花朵照片以外，此一鏡頭在拍攝人
物照時也相當便利。

Sony A900,
Sony 100mm F2.8 Macro,
1/1000s, F2.8,
0.3EV,
ISO200

▲京畿道龍仁韓宅植物園，5月，下午3點，晴朗

❖ 焦距150~200mm

　　花朵攝影師若是要挑選最喜歡的鏡頭，大概會挑長望遠的鏡頭150~200mm鏡頭，這一類的鏡頭景深極淺，背景的模糊會強烈呈現。而且隨著遠近感被壓縮，看見的巨大光點會展現最棒的表達力，拍攝一朵花的時候，若是將光圈開到最大，可以知道背景會統一呈現宛如單一顏色一般。許多花朵攝影師都會透過這一點，美麗地呈現花朵的色彩對比。

　　但是，比起鏡頭大小與重量不同的微距鏡頭，大上兩倍以上，是利用一般高級鏡頭製作而成的，價格相當昂貴。另外，由於手震嚴重，所以難以對焦。就算安裝近攝環，倍率也只是小幅度提升而已，根本就沒有特別的效果。撇除這一類的所有缺點，希望各位能夠試著使用此一鏡頭拍攝花朵。

Sony A900,
Sigma 180mm F3.5 Macro,
1/320s, F5.6,
-1EV,
ISO400

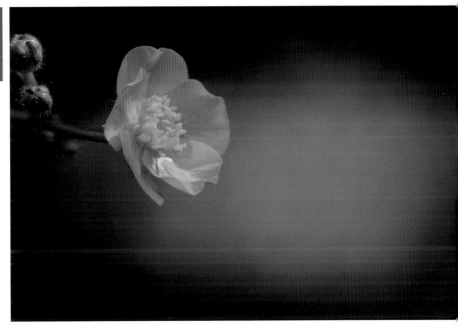

▲ 毛茛（柏林達倫植物園，4月，下午1點，晴朗）

3 微距閃光燈拍攝法

01 | 微距閃光燈

　　一般近拍攝影時，花朵與鏡頭的距離短，在這種情況下，一般閃光燈在發光時，光線會被鏡頭與遮光罩擋住，結論就是，照射花朵的光線會無法確實傳達。為了防止這種情況發生，微距閃光燈因此而誕生，微距閃光燈基本上是從鏡頭發光直接照射花朵的方式，大部分的微距閃光燈是與鏡頭結合的型態，光量比一般閃光燈明顯不足，因為這種閃光燈適合近拍小目標時使用，而這一類的微距閃光燈有相當多種類。

❖ 環狀閃光燈形式

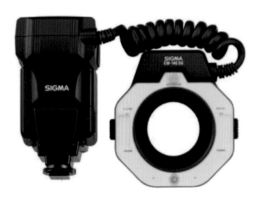

▲Sigma環狀閃光燈 EM-140DG

▲Metz環狀閃光燈 15MS-1

環狀閃光燈就如同其字面的意思一樣，是環狀的微距閃光燈，環狀閃光燈會透過圓形面直接將光線傳達到花朵，同時左右光線的平衡來賦予各種效果。環狀閃光燈的價格比較低廉，進行一般近拍時會展現卓越的性能。

❖ 雙頭閃光燈形式

▲ Nikon close-up speed light

▲ Sony HVL-MT24AM

雙頭閃光燈是指以兩個可移動的發光部為中心進行調光的閃光燈，這一類的方式比環狀閃光燈更能從各種方向調整光線，所以可以進行各種情況的演出。整體的價格比環狀閃光燈更貴，基於這個理由，建議初次接觸閃光燈系統的人選擇環狀閃光燈，倘若是想要進行更多樣化的表現，就可以考慮雙頭閃光燈。

02 ｜ 微距閃光燈拍攝法

　　使用微距閃光燈的基本理由，就是為了取得光線，從室內外拍攝呈現花蕊與細膩度的場面時，必須縮小光圈來進行。但是，這種情況下快門速度會變慢，最後造成照片晃動的機率會跟著提高。為了防止這種情況發生，於是便需要人工光線。

　　不過，使用微距閃光燈並非容易的事情，最大的問題是比起人工光，照片會顯得相當不自然，另外，光量的調整同樣也不容易，要依照自己想要的曝光來拍攝也是很困難的。

　　基本上，各位若是使用微距閃光燈的話，要先將相機設定在M模式，微距閃光燈同樣也要設定為M模式。像這樣全都調整為手動模式的話，雖然剛開始操作不易，但只要慢慢熟悉後，便可依照自己的意圖來進行拍攝。加上快門速度在沒有三腳架的時候，為了預防手震的問題，要維持1/100s以上，ISO則要在100~800之間，如此一來才能拍攝出雜訊少的照片。

❖ 前方直接調光

▶ 將閃光燈放在目標前方，然後直接調光的方式，使用方法和一般閃光燈一樣，光線雖然最強，但會顯得太僵硬是其缺點。

　　將閃光燈放置在前方直接進行調光的方式，是指將一般近拍鏡頭設定為最大倍率來拍攝，或者透過近攝環取得更高倍率的時候。就在鏡頭前方對花朵進行調光，藉此盡可能降低光線，由於光圈能夠充分縮小，可以拍攝細膩的畫面。

Sony A55,
Tamron 60mm F2.0 Macro,
Mets 15MS-1,
Kenko的三環一組近攝環
F16, 1/160s,
ISO0400

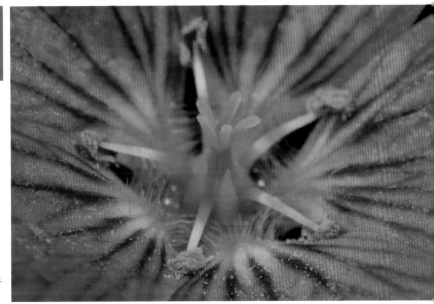

▶ 忠北槐山，4月，下午5點

前方直接調光就如同上面的照片一樣，適合拍攝極細膩的畫面，上面的照片是近拍倍率為2：1的畫面，利用一般肉眼來看幾乎是看不見，於是便放大了小花的中心部位，為了能夠獲得充分的光線，便使用閃光燈，也多虧這樣，才能夠充分縮小光圈。

❖ 直接側面、後面調光

這是利用閃光燈在花朵的側面或後面直接調光的方式，適合拍攝逆光照片或強調目標特定部分的照片。

從鏡頭上拆下環狀閃光燈或微距閃光燈後，可以放置在花朵的前方進行拍攝，進行展現個性的拍攝。

▲將閃光燈放在花朵旁邊或後面並進行調光，由於光線的方向性變得相當多樣化，呈現方式就變得更加自由。

Sony A55,
Tamron 60mm F2.0 Macro,
Mets 15MS-1,
F18, 1/100s,
-1EV,
ISO800

▼忠北槐山，5月，下午10點

Hint

想要在深夜中拍攝花朵的話，閃光燈是必備的，拆下Metz15MS-1閃光燈放在花朵的側面，藉此賦予光線，形成了整體造型感強烈的照片。受光的花朵面呈現橢圓形，而且散發著光芒，這是因為其餘部分全都處理成黑暗了。

Sony A700,
Sigma 180mm F3.5 Macro,
Mets 15MS-1,
F5.6, 1/125s,
ISO800

◀忠北槐山，12月，下
　午11點，室內拍攝

Hint

透過從花朵後方給予光線的方式，專注於透明感的照片，藉由閃光燈的
光線，讓花朵的立體感更加栩栩如生，加上隱約強調上面的水滴，於是
便能夠取得一般照明下難以拍攝的獨特效果。

❖ 間接調光

▲ 讓閃光燈和相機維持一定的距離，安裝柔光罩，盡可能讓光線呈現柔和與寬廣地擴散，如此一來，整體的光線量會大幅度降低，光不會直接照射目標，可以拍攝出更自然的畫面。

　　加上如果是直接調光的話，必須妥善調整相機的快門速度和光圈，讓其不至於形成曝光過度，但是，若是選擇間接調光的話，就能更自由地設定光圈或快門速度的數值。

Sony NEX-7,
Tamron 60mm F2.0 Macro,
Sony HVL-24AM,
1/60s, F2.5,
ISO100

▼忠北槐山，12月，下午5點，室內拍攝，間接調光

Hint

這是室內溫室拍攝的照片，不同於上面的直接拍攝法，氣氛柔和且線條
更細膩。這是開放光圈拍攝所賦予的柔和感，加上利用柔光罩讓光線散
發得更廣，同時會透過周圍的其他事物進入。這種感覺可以說就像是上
午透過窗戶進入的光線，再次反彈後隱約呈現，像這樣使用間接的形式
的話，即使是人工閃光燈，也可以表現得更加柔和。

讀者回函

讀者回函

GIVE US A PIECE OF YOUR MIND

感謝您購買本公司出版的書，您的意見對我們非常重要！由於您寶貴的建議，我們才得以不斷地推陳出新，繼續出版更實用、精緻的圖書。因此，請填妥下列資料(也可直接貼上名片)，寄回本公司(免貼郵票)，您將不定期收到最新的圖書資料！

購買書號： **書名：**

姓　　名：＿＿＿＿＿＿＿＿＿＿＿＿＿＿＿＿＿＿＿＿

職　　業：□上班族　　□教師　　□學生　　□工程師　　□其它

學　　歷：□研究所　　□大學　　□專科　　□高中職　　□其它

年　　齡：□10~20　　□20~30　　□30~40　　□40~50　　□50~

單　　位：＿＿＿＿＿＿＿＿＿＿＿＿＿部門科系：＿＿＿＿＿＿＿＿＿

職　　稱：＿＿＿＿＿＿＿＿＿＿＿＿＿聯絡電話：＿＿＿＿＿＿＿＿＿

電子郵件：＿＿＿＿＿＿＿＿＿＿＿＿＿＿＿＿＿＿＿＿＿＿＿

通訊住址：□□□＿＿＿＿＿＿＿＿＿＿＿＿＿＿＿＿＿＿＿＿
＿＿＿＿＿＿＿＿＿＿＿＿＿＿＿＿＿＿＿＿＿＿＿＿＿＿＿

您從何處購買此書：

□書局＿＿＿＿＿　□電腦店＿＿＿＿＿　□展覽＿＿＿＿＿　□其他

您覺得本書的品質：

內容方面：　□很好　　　□好　　　　□尚可　　　　□差

排版方面：　□很好　　　□好　　　　□尚可　　　　□差

印刷方面：　□很好　　　□好　　　　□尚可　　　　□差

紙張方面：　□很好　　　□好　　　　□尚可　　　　□差

您最喜歡本書的地方：＿＿＿＿＿＿＿＿＿＿＿＿＿＿＿＿＿＿＿

您最不喜歡本書的地方：＿＿＿＿＿＿＿＿＿＿＿＿＿＿＿＿＿＿

假如請您對本書評分，您會給(0~100分)：＿＿＿＿＿＿分

您最希望我們出版那些電腦書籍：

請將您對本書的意見告訴我們：

您有寫作的點子嗎？□無　　□有　　專長領域：＿＿＿＿＿＿＿＿＿

歡迎您加入博碩文化的行列哦！

請沿虛線剪下寄回本公司

Give Us a Piece Of Your Mind

221

博碩文化股份有限公司　產品部

台灣新北市汐止區新台五路一段112號10樓A棟